bib. Tristan Rémy

Un Amour de Déjazet

(1834-1844)

Cet ouvrage n'a été tiré qu'à cinq cent vingt exempl.

500 exempl. sur alfa vergé (16 à 515)
10 » sur Hollande (6 à 15)
5 » sur Japon (1 à 5)

Exemplaire N°

Tous droits réservés, y compris la Suède, la Norvège et le Danemark.

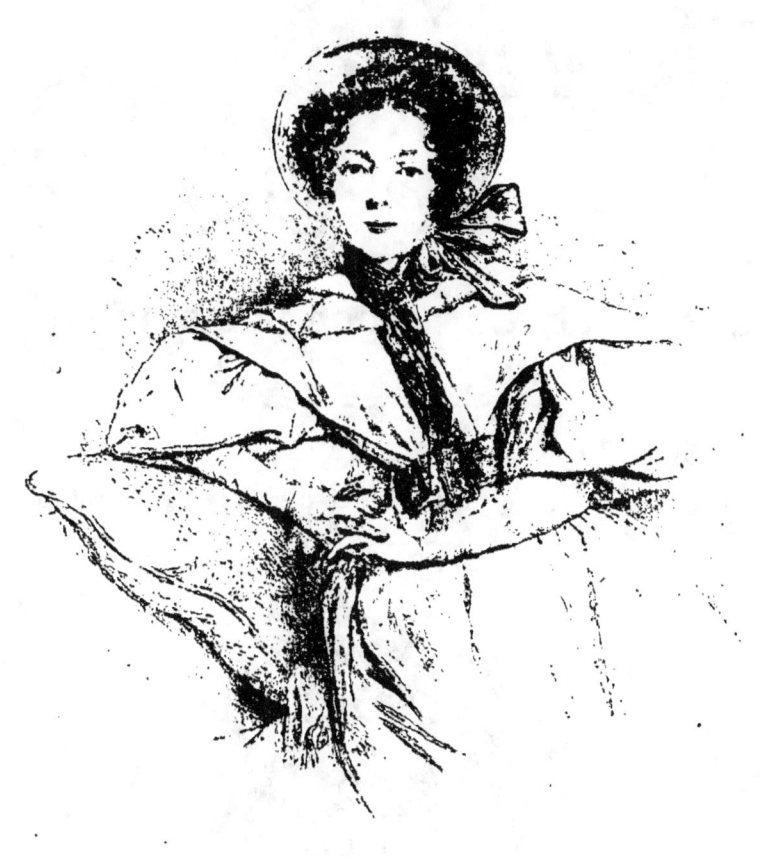

M^{lle} DÉJAZET

BIBLIOTHEQUE DU VIEUX PARIS

L.-HENRY LECOMTE

Un Amour de Déjazet

Histoire et Correspondance inédites
1834-1844

Ouvrage orné d'un portrait gravé et d'un fac-similé d'écriture

PARIS (IX^e)

H. DARAGON, LIBRAIRE-EDITEUR

30, RUE DUPERRÉ, 30

M D CCCC VII

Un Amour de Déjazet

Histoire et Correspondance inédites

(1834-1844)

Dans un livre à tirage restreint paru en 1892, et dont la librairie Taillandier donna dix ans plus tard une édition populaire (1), nous avons écrit, à l'aide de précieux documents, l'histoire de l'amoureuse liaison de Virginie Déjazet, quinquagénaire, avec Charles Fechter, l'élégant jeune premier dont les dames raffolaient au début du second empire. Cette passion d'automne succédait à des amours de printemps et d'été dont on établirait difficilement la liste complète. Pour plusieurs subsistent d'incontestables preuves. Ecrivant beaucoup et d'une façon charmante, la comédienne semait insoucieusement des autographes qu'en raison de leur intérêt les destinataires se gardaient de détruire, et qui, avec le temps, devaient tomber fatalement dans des mains plus ou moins scrupuleuses. Ainsi furent mises en

(1) Sous ce titre : *Virginie Déjazet, l'Artiste, la Femme.*

vente publique des pages galantes adressées à M. Chateauneuf, à M. de Saint-Maurice, à un troisième élu doté du nom d'Ernest. On eût pu faire argent d'écrits semblables reçus par Adolphe Charpentier, Hector Bossange, Thénard, Eugène de Reims, par bien d'autres encore, car depuis ce soir de 1818 où elle avait, à Lyon, succombé comme une grisette pour quelques friandises, Déjazet eut sans cesse au cœur un sentiment tendre, durable ou fugitif, toujours désintéressé. Elle aimait comme on chante, en variant les couplets sur un refrain unique. De quel droit l'en blâmerait-on ? Les oiseaux d'amour volent, dans l'azur, de rêve en rêve, et la constance, seyante aux bourgeoises, ne saurait convenir aux prêtresses d'un art changeant par essence. Déjazet disait, de sa voix légère : « Il y a sept péchés capitaux pour trois vertus théologales, Dieu lui-même a fait la belle part au péché. » — Puis, dans certaines âmes, de très hautes qualités atténuent les plus grands écarts.

L'aventure que nous allons dire fut vécue par la comédienne au milieu de sa longue carrière. Agée de trente-six ans, elle tenait au théâtre du Palais-Royal la place glorieuse que, malgré ses efforts, le Gymnase et les Nouveautés lui avaient jadis refusée. Son talent exquis faisait d'elle une reine adorée à ce point que, non contents de la couvrir de fleurs sur la scène, les spectateurs l'attendaient souvent, à la fin du spectacle, pour suivre sa voiture en poussant des vivats. C'est à cette heure d'épanouissement physique et de triomphe intellectuel qu'elle fit rencontre d'un adolescent issu d'une famille célèbre dans les annales napoléonniennes, Arthur Bertrand.

Il était fils du général Henri-Gratien, comte Bertrand, dont les talents et la valeur avaient été récompensés, sous l'Empire, par le titre de grand-ma-

réchal du palais. Quant, après Waterloo, Napoléon s'était imprudemment confié à la générosité anglaise, le comte Bertrand avait été choisi, avec les généraux Gourgaud et Montholon, pour accompagner le héros dans l'île meurtrière où ses ennemis le reléguaient. Mme Bertrand, créole de la Martinique (1), suivit le comte dans son glorieux exil, avec les deux fils et la fille nés de leur mariage. Sans enthousiasme, il faut le dire, car, avant le départ du *Bellérophon*, on eut mille peines à l'empêcher de se jeter par-dessus bord. Le temps la ramena à de plus saines idées, et sa conduite à Sainte-Hélène fut exemplaire. Ni son mari ni elle n'avaient toutefois assez de souplesse dans le caractère pour s'astreindre à la vie commune, et c'est hors de Longwood, où logeait l'Empereur, qu'ils prirent domicile. Leur maison s'appelait Hut'sgate ; c'est là que, le 17 janvier 1817, la comtesse Bertrand mit au monde un troisième fils qu'on baptisa Arthur. Napoléon, alors souffrant, alla quelques jours après la féliciter de sa délivrance. — « Sire, lui dit-elle avec esprit en montrant son poupon, j'ai l'honneur de présenter à Votre Majesté le premier Français qui, depuis notre arrivée à Longwood, s'y soit introduit sans la permission de lord Bathurst. »

Le rude climat qui tuait l'Empereur épargna son petit sujet. Arthur était, trois ans plus tard, un enfant solide, mais entier, violent et boudeur. Antomarchi raconte, à cet égard, une anecdote typique. Voulant orner de boucles de corail les oreilles de la jeune Hortense Bertrand, Napoléon requit un jour le docteur de faire à la fillette l'opération préalable. N'osant s'y refuser, Hortense pleurait silencieusement, tandis qu'Arthur criait, défendait avec des me-

(1) Son père, Arthur Dillon, général et parlementaire, avait, en 1793, péri sur l'échafaud.

naces qu'on fit du mal à sa sœur. Sa colère, ses phrases anglaises amusaient l'Empereur, et le malin bonhomme grommelait d'autant plus. — « Coquin, dit enfin le héros, si tu ne cesses pas, je te fais aussi percer les oreilles ! »

Napoléon mort, tous les témoins de son martyre quittèrent Sainte-Hélène. Frappé depuis 1816 d'une sentence capitale, le comte Bertrand n'eût pu rentrer en France si Louis XVIII, que sa conduite avait touché, n'avait par ordonnance annulé sa condamnation en le réintégrant dans son grade. Bertrand se retira dans le département de l'Indre, pour s'y livrer à la culture et parfaire l'éducation de ses enfants. La révolution de Juillet l'envoya à la Chambre comme député de Châteauroux ; il en sortit bientôt pour reprendre sa vie de famille. Par malheur ses fils, influencés par le sang maternel, n'estimaient point le métier des armes et songeaient surtout à jouir de leur mieux d'une fortune accrue par les libéralités suprêmes de Napoléon. Moins que ses frères encore, Arthur était capable de continuer le général. Joli garçon, coquet, léger, il n'aspirait à rien qu'à la douceur de vivre.

Il atteignait sa dix-septième année quand, au début de 1834, son père le présenta dans le monde parisien. Aimant, comme la comtesse, le clinquant et le bruit, c'est aux reines de la rampe qu'il devait d'abord porter son encens. Il vit Déjazet, l'aima et fut écouté d'elle. Facilement, sans doute, car l'actrice experte n'était point femme à dédaigner l'ardeur naïve d'un jouvenceau.

Deux catalogues, vieux de vingt ans, donnent l'analyse des premières lettres qu'Arthur Bertrand reçut de Virginie, — Ninie, comme il l'appelait après bien d'autres. Elles sont rapides et ne font guère que ressasser ces mots de toute maîtresse, sincère ou

fausse : « Je t'aime ! » On verra plus et mieux dans les pages qui vont suivre.

Au premier bruit de cet amour, le général et la comtesse Bertrand s'étaient enquis de celle qui l'inspirait ; on la leur dépeignit sous des traits si flatteurs qu'ils voulurent la connaître et la remercièrent presque d'une affection qui ne pouvait en rien léser l'honneur ou l'intérêt de leur famille (1).

Si, sous certains rapports, Ninie était insoupçonnable, il n'en résulte pas qu'Arthur Bertrand dût forcément être heureux avec elle. Bien au contraire, car il aimait sans être aimé, et, dans ces conditions, la comédienne ne crut nullement être contrainte à la fidélité. Elle trompa son Arthur avec deux complices successifs. On pourrait l'expliquer par un besoin, pour sa nature ardente, d'adjoindre à l'éphèbe trop respectueux un servant moins platonique.

Le premier aide qu'elle accepta fut un garçon d'aspect robuste que l'Ambigu mettait au rang de ses premiers acteurs, Francisque aîné. Il s'y était pris avec elle de la façon bizarre que précise cette réplique :

«*Venez chez moi, je vous attends. Ou, si vous l'aimez mieux, une voiture, où vous voudrez. L'heure et l'endroit !* »

Voilà, je pense, la seule raison qui vous engage à me demander une réponse, car pour le reste, nous sommes, à ce qu'il paraît, parfaitement

(1) La comtesse surtout fut conquise, au point que, deux jours après, elle offrait à l'artiste des cheveux de l'Empereur en ces termes :

« Je vous envoie avec le plus grand plaisir, Madame, les cheveux si précieux que vous désirez.

« Je serai toujours heureuse de vous être agréable. Je suis reconnaissante, je vous aime, je vous l'ai dit. Recevez l'assurance de mes sentiments.

« Fanny Bertrand ».

« Paris, le 22 juin 1834. »

d'accord. Il faut convenir que si, vis-à-vis de moi, vous avez poussé la timidité un peu loin, par lettre vous vous dédommagez grandement de ce que vous nommez votre maladresse. Eh bien ! voyez pourtant, c'est elle bien plus que votre aisance littéraire qui m'a fait rêver quelquefois à cette folie qui vous passe par la tête ; c'est elle encore qui m'entraîne à vous écrire, car alors j'ai cru voir dans votre conduite un respect, une délicatesse dont je voudrais me souvenir aussi longtemps que je désire oublier votre lettre impertinente...

On voit bien que vous ne me connaissez pas. Mon nom veut dire tant de choses dans le monde, et c'est d'après lui sans doute que vous me jugez. Aussi je vous pardonne, et, en ne méprisant pas votre erreur comme celle des autres, c'est vous prouver, j'espère, que j'attache quelque prix à l'opinion que vous pouvez avoir de moi.

Une femme se plaignant en de tels termes ne pouvait être bien courroucée. Francisque en jugea ainsi et persista dans son projet que le succès ne tarda pas à couronner ; d'où cette épître toute aimable :

Sans doute, ami, ce que tu nommes une preuve d'amour m'a paru bien doux, bien délirant ; mais ce n'est pas à cela que je jugerai que tu m'aimes. Dans un pareil moment tous les hommes nous adorent, toutes les femmes sont aimables, et c'est parce que je cherchais un autre moyen de te convaincre de ce qui se passait dans mon cœur que j'étais inquiète et presque mal-

heureuse. Pressée dans tes bras, je ne pouvais que sentir et je ne trouvais plus que des cris et des soupirs. J'en étais furieuse, désolée, car je craignais de t'entraîner dans ce délire qui pouvait ramener tes souffrances, puis les souvenirs... tout cela me rendait folle et, quoi que tu en dises, si j'étais toujours ainsi tu finirais par me trouver insupportable. Je veux donc te donner le temps d'oublier mes sottises, de te bien reposer, et de pouvoir dimanche m'apporter au théâtre de si jolis yeux qu'il me soit impossible de ne pas aller lundi les couvrir de baisers. Jusque-là, écris-moi, mon bon ange, dis, ah ! dis-moi que tu n'aimes et que tu n'aimas jamais mieux !...

Quoique vigoureux en apparence, Francisque ne jouissait que d'une santé médiocre ; il coquettait en outre avec des filles suspectes : pour cette double raison, Déjazet le remplaça vite. Son successeur fut Laferrière, dont les *Mémoires* ne nous ont rien laissé à dire.

Ignorant la complexité de l'âme féminine, Arthur Bertrand vivait sur la foi des traités. Des jaloux lui ouvrirent les yeux. Furieux autant que navré, il accabla d'injures la perfide, la menaça de mort, puis rompit avec elle. Sans l'oublier toutefois, car pendant un long temps il exerça sur ses actions un malveillant contrôle. Sans vouloir s'y soustraire, Déjazet s'opposait à ce qu'il abordât certains sujets ou franchît certaines bornes.

Si vous n'étiez pas fou, — lui écrivait-elle à la date du 15 septembre 1835, — je vous mépri-

serais, et le silence serait ma seule réponse à votre lettre. Je me plaignais du vôtre, mon Dieu, et hier je n'ai pu résister au besoin d'écrire à votre mère, à votre mère que sa faiblesse pour vous entraîne à devenir injuste pour moi ! Oh ! voilà ce que je ne vous pardonnerai jamais ! Quant aux réponses de votre frère, sans doute vos blessantes suppositions sont la seule cause de leur légèreté. A tout autre, cela prouverait mon innocence, car un pareil secret n'admettrait aucune plaisanterie, un homme d'honneur en comprendrait toute l'importance, et vous devriez rendre assez de justice à Napoléon (1) pour vous dire qu'il en aurait assez pour se taire. Au reste, et croyez-le bien, je ne proteste ici que pour une seule phrase de votre lettre : « Ma mère désillusionnée... ». Quant à ce que vous voulez penser de moi, il y a longtemps que vous m'avez fait ma part et que d'outrageantes paroles sont sorties de votre bouche devant des témoins fidèles à me les rapporter ; il y a donc longtemps aussi que vous eussiez dû comprendre toute la force d'un attachement qui, devant toutes vos fureurs, est resté debout. Vous voulez l'abattre ? Eh bien ! soyez content. Foulée à vos pieds, je pouvais me débattre encore, espérer que le temps, ma constance, votre mère l'emporteraient un jour ; c'est sous les siens que vous me jetez aujourd'hui, je cède et m'avoue tuée par vous. Seulement, Arthur, la mort que vous me destiniez était plus douce, et, sans deux enfants qui seraient en ce

(1). Napoléon BERTRAND, frère aîné d'Arthur.

moment bien malheureux, j'oserais presque regretter votre sublime projet. Merci donc pour eux, mais malédiction sur votre inconcevable jalousie, car elle vient de votre amour-propre et non de votre cœur. Depuis des mois je ne suis plus votre maîtresse, vous avez connu, aimé d'autres femmes ; que devrait donc vous faire un caprice de Napoléon pour moi, aujourd'hui que vous ne pouvez lui dire comme autrefois ce mot : « Je l'aime » ! Allons, soyez franc, c'est celui que je pourrais prononcer dans ses bras que vous redoutez : « Je ne l'aime plus ! » — Il est si doux, lorsqu'un ami vient vous dire que je ne tiens à rien, de pouvoir, preuve en main, montrer votre pouvoir sur une tête comme la mienne ; il est si glorieux, lorsqu'on ne s'est pas caché d'un autre amour, de pouvoir s'écrier : « Déjazet m'aime encore ! Ce n'est plus à une passion qui tient du roman qu'elle cède ; l'enfant a disparu ; lancé au milieu des hommes, j'ai cessé d'être un ange et, à part deux yeux qu'on ne trouve pas partout, je suis absolument comme les autres, et les autres, Virginie les méprise, les hait peut-être... Eh bien! voyez ce qu'elle m'écrit, et cela quand je n'y pensais plus, quand, entourée d'hommages, de gloire, à cent lieues de moi elle est fêtée, couronnée reine enfin : quelle victoire sur une... comme elle ! » — Parmi tous les jolis noms que vous m'avez donnés, choisissez le plus digne de figurer là ; quel qu'il soit, il n'effacera jamais celui que vous méritez... De même je laisse sa place en blanc, que ne puis-je en faire autant au fond de mon âme ! elle serait plus libre et moins souffrante.

N'importe, je saurai vivre ainsi. Si je n'avais eu que de l'amour à vous offrir, je ne croirais pas me venger aujourd'hui : vous perdez plus que cela ! Une bonne mère vous reste, priez Dieu qu'il vous la conserve longtemps. Sans doute elle vous aime, mais moi aussi je vous aimais bien !...

Déjazet, on le voit, conservait pour Mme Bertrand une sympathique gratitude ; aussi passa-t-elle sur tous ses griefs à l'annonce d'un péril couru par la noble dame :

<p style="text-align:center">4 novembre 1835.</p>

J'apprends à l'instant que votre mère est malade, Arthur, et toute ma rancune vient échouer contre cette horrible inquiétude. Cher et malheureux enfant, parlez vite : y a-t-il quelque danger ? Cette nuit, j'ai fait un rêve affreux. De grâce, un mot sur son état, sur le vôtre. J'attends cela de votre amitié, au nom de vos souvenirs ; en cherchant, vous en trouverez bien quelques-uns qui vous sont chers : j'attends...

A cette prière Arthur répond, au gré de Déjazet, par quelques lignes amènes dont elle le remercie poste pour poste.

<p style="text-align:center">11 novembre 1835.</p>

Merci, cher Arthur, de ta consolante réponse, ta meilleure amie en avait besoin. Oui, va, le ciel entendra tes prières, il conservera les jours de celle que je chéris et pour laquelle je prie comme toi. Déjà tu vois du mieux, reprends donc courage et entoure-la de tout ton amour, je sais

que ce médecin-là vaut bien les autres ! Je t'en veux, ami, de ton silence au milieu de ta douleur, c'est alors seulement que je ne veux pas que tu m'oublies, que je le défends même. Ne m'as-tu pas nommée ta seconde mère ? Qu'ai-je fait pour que tu me ravisses mes droits ? Rien, oh ! rien, j'en jure par mon âme que j'abandonne aux éternelles souffrances si ma plume trace un mensonge ! Entouré de tes amis, méprise mon faible corps, brave mon souvenir en le traînant dans tes joies ; au bal passe près de moi sans daigner me reconnaître, marche sur mes pieds pour courir aux plaisirs que de jolies femmes te promettent ou te donnent, tu n'entendras jamais un reproche s'échapper de ma bouche. Ton bonheur est à toi seul ; mais tout le reste m'appartient : pertes, dangers, chagrins, voilà ma part, et je ne t'accorderai jamais la permission de m'en soustraire une parcelle. Tiens-moi donc au courant du terrible chagrin qui sur toi pèse aujourd'hui. Je veux un bulletin de la santé de ta mère, je le veux, entends-tu, et lorsqu'il cessera, je saurai qu'il n'y a plus rien à craindre, que tu es heureux et qu'enfin on peut m'oublier : ainsi seulement je te le permets.

Soins et prières, hélas ! devaient être inutiles ; après diverses alternatives de mieux et de rechutes, la comtesse Bertrand quitta ce bas-monde. La comédienne en ressentit une affliction sincère :

<div style="text-align:center">Jeudi 10 mars 1836.
7 heures du soir.</div>

C'est aujourd'hui, à cette heure seulement, que

j'apprends une bien affreuse nouvelle. Arthur, je ne viens pas ici vous offrir des consolations ; il y a certains moments dans la vie où elles sont inutiles, et je sens à mon cœur que le vôtre ne peut en recevoir. Je ne veux que vous dire que vos cris de douleur ont retenti jusqu'à mon âme et qu'il est des serments qu'elle n'oublia jamais. Celui de partager vos chagrins a été fait en présence de votre mère, et, du ciel où elle est, où rien n'est caché, je la prends pour juge. Qu'elle regarde son fils et moi, et qu'elle prononce sur le plus malheureux !

Pauvre enfant, tu pleures, tu te roules à terre, et moi, je suis calme. Oh ! que je souffre, pourtant ! que ce mot : *morte*, a laissé de désespoir dans mon être ! Eh ! quoi, si bonne, si aimante !... Arthur ! Arthur ! enfin voilà des larmes... mais je ne puis plus penser, écrire, je ne puis plus que pleurer... Adieu, adieu, pauvre enfant, priez Dieu pour elle... je vais prier pour toi !

Cette communion dans la douleur ne rapprocha point les amants. Resté près de son père à Châteauroux, Arthur n'y pensa qu'accidentellement à sa première conquête. On l'avait d'ailleurs remplacé avec avantage, et Déjazet le dit clairement dans cette réponse à une épître inopportune du jeune Bertrand.

Septembre 1836.
Mon cher Arthur,
Je n'ai pas vu le porteur de votre lettre, heureusement, car, dans la position où je suis, la visite d'un adorateur ne peut ni me plaire ni m'amuser. Ne savez-vous pas, mon ami, que je

vis comme une femme mariée, et qu'en dépit de votre mauvaise opinion sur ma fidélité je défie les méchants et les incrédules ? Déjà je suis parvenue à réduire quelques-uns au silence et à convertir quelques autres. Vous-même, j'oserais presque vous défier. Il est vrai que vous avez quelque droit de douter de ce que je vous avance, mais, tout en m'ayant beaucoup aimée, vous ne m'avez jamais connue. Il est dans votre caractère de ne croire à rien, c'est un grand malheur, et, le plus malheureux encore, c'est de le dire aussi franchement que vous le faites toujours ; vous éloignez ceux qui sincèrement viendraient à vous, et vous découragez les autres du désir et même de la résolution qu'ils ont de se bien conduire : c'est notre histoire à tous deux.

J'ai enfin trouvé un homme qui, toujours aimant, toujours confiant, me traite non comme sa maîtresse mais comme sa femme, et, quoique incrédule aussi sur l'amour des hommes, plus je fus trompée, sacrifiée, lorsque mon cœur et mes attraits ne le méritaient pas, plus je suis reconnaissante et heureuse d'inspirer à mon âge autant d'amour et surtout autant d'estime. Aussi, je vous le répète, ma vie est calme et sans reproche ; vous voyez que votre ambassadeur ne pouvait que m'être indéfiniment désagréable. Il n'en sera jamais ainsi de votre souvenir, je crois vous l'avoir prouvé puisque, du fond de mon ménage, deux lettres ont été le réclamer. Je vous ai compris si malheureux, et, pour la première fois, nos pensées étaient si d'accord ! A peine la fatale nouvelle reçue, je saisis la plume, et le pau-

vre Arthur, en pleurant sa mère, ne put oublier qu'il lui restait une amie. C'est sincèrement y croire que de me promettre des cheveux de la meilleure des femmes, et je serai bien fière, bien heureuse de les fixer à mon doigt pour le reste de ma vie ! Vous pouvez donc sans crainte me les adresser, mon cher Arthur. Notre correspondance n'effarouchera personne ; on a consolé, approuvé mes regrets, et l'on comprend mon amitié pour vous. Prouvez-moi donc qu'elle vous est chère en ne mettant aucun retard au précieux cadeau que vous m'avez promis. A vous mon ami, mon cher Arthur.

Au cours de l'année suivante, des intérêts graves forcèrent Arthur Bertrand à se rendre à la Martinique. Dans ce pays où tout lui parlait de sa mère, il se souvint de celle qui l'avait pleurée et lui écrivit longuement. Déjazet fut sensible à cette amicale démarche.

<div style="text-align:right">Septembre 1837.</div>

Mon cher Arthur, j'ai reçu votre longue et bien bonne lettre, et j'ai apprécié votre souvenir qui, loin de perdre de son importance à mesure que le temps s'écoule, me devient au contraire de plus en plus précieux. Il sera bientôt celui d'un homme et non d'un enfant qui aime sans savoir pourquoi, et je tiens, moi, à ce que vous m'aimiez en connaissance de cause. Il me sera doux de vous rencontrer dans quelques années toujours beau, mais alors raisonnable, et me tendant la main comme à une véritable amie. Car, mon pauvre Arthur, l'instant approche où je n'aurai

plus d'autre titre à espérer ; mais alors aussi je choisirai mes nouveaux admirateurs, et alors comme toujours vous ne serez ni le plus mal reçu ni le moins aimé !

Maintenant, Monsieur le Colon, un mot sur tous les usages baroques que vous avez l'air de ne pas trop mépriser. Pauvre ami, vous êtes donc bien changé, et, lorsqu'à Paris vous ne conceviez l'amour que presque platonique, que devez-vous faire, grand Dieu, au milieu de ces femmes de dix ans qui ne peuvent avoir qu'un corps et qu'elles vendent, encore ? Ne regrettez-vous donc pas notre délicieux Paris où certaine nuit, au bal de l'Opéra, plus d'un joli domino se disputait votre bras ! A cette époque, et surtout à cette heure, plus d'un masque féminin vous tourmentait pour lui sacrifier le reste de votre nuit. Sans doute quelques-uns étaient indignes de vos baisers, car vos deux jolis yeux, certains jolis pieds tentaient seuls souvent ces faciles conquêtes, qui le lendemain se disaient : « A un autre ! » Eh bien, cependant, mon ami, à votre place j'y songerais avec regret et plaisir. A vous, à vous seul vous deviez toutes ces intrigues, et maintenant c'est une mère qui vous vend son enfant, c'est une enfant qui se laisse profaner sans peine comme sans plaisir, c'est une brute qui ne comprend ni le mal ni le bien, et que le plus libertin comme le plus candide n'a pas même la gloire d'entraîner... Ah ! vous avez raison, il n'y a ni pays ni chaleur qui puisse me faire comprendre cela. Pourquoi ce soleil si fécond ne développe-t-il pas l'âme aussi bien que le corps ?

Est-ce donc aux dépens de l'une que l'autre profite ? Je ne le crois pas : il y a là vice de mœurs et voilà tout. Prenez bien garde, mon cher Arthur, et n'allez pas nous revenir imbu de pareils principes, cela serait affreux et dégoûtant (passez-moi le mot). Et c'est là le pays de votre si bonne et si vertueuse mère ! Si sa mémoire avait besoin de gagner à mes yeux, qu'elle serait placée haut maintenant ; mais, digne du ciel pendant sa vie, elle y est montée sans obstacle et sans prières, car, pauvre enfant de son cœur, vous n'aviez pas encore eu la force d'en adresser une à Dieu que déjà elle était près de lui !... Mais laissons un souvenir et si cher et si triste, il doit aussi vous remuer l'âme, vous l'aimiez tant !

Quelques lignes encore sur la manière de m'adresser votre réponse. Louis, tout bon et tout confiant qu'il est, a conservé pour vous une crainte, une rancune que votre seule modestie affectera de ne pas comprendre, mais que vous comprenez bien, n'est-ce pas. La vue de votre écriture blesse des sentiments que j'ai le devoir de ménager... Tout bien réfléchi, adressez vos lettres ainsi : « A Mme Tubeuf, n° 62, rue de Richelieu, pour Mlle Eugénie ».

Le personnage qu'il s'agissait de ne point blesser était le comte Louis Germain. Homme charmant, mais viveur et joueur s'il en fût, il affligeait la pauvre Déjazet par de continuelles équipées. Dépitée, l'artiste s'en plaignait tous les jours; aussi n'accueillit-elle pas avec la froideur voulue Arthur Bertrand

quand, redevenu Parisien (1), il mena auprès d'elle une savante campagne de petits soins et de factions.

 Minuit et demi.

 Je ne veux pas attendre à demain pour vous écrire, mon cher Arthur, car je vous quitte, et d'ici là il y a trop longtemps à vous regretter. En confiant ce soir mes pensées au papier, il me semble que les heures passeront plus vite, que mon cœur aura plus de courage, que ma tête se calmera. Oh ! que cela soit, mon Dieu, que cela soit, car, au moment où je vous vois, elle est malade, ma pauvre tête, elle est folle ! Comprenez-vous bien tout ce que j'éprouve, mon Arthur, et le passé, cet amour d'enfant, lorsque vous y pensez, agite-t-il votre âme comme la mienne ? Ah ! si vous saviez tout ce que je ressens d'ivresse et de bonheur lorsque, comme ce soir, dans une salle de spectacle, séparés par tout le monde, mes yeux rencontrent les vôtres et plongent dans le regard qui comme jadis me fait tout désirer, tout oublier ! Oui, si, presque toujours, vous ne tourniez la tête le premier, je crois que la raison m'abandonnerait, que je vous tendrais les bras et que je m'écrierais avec frénésie : « Arthur, je t'aime ! » — C'est ainsi, mon ami, que vous m'aimiez autrefois, c'est ainsi que je vous aime aujourd'hui !

 Merci donc, pauvre ange, car une pareille folie à deux me priverait d'un bonheur qui tient du ciel. Vous désirer ainsi, vous toucher du regard

1. On verra plus loin qu'ils s'étaient préalablement revus à Bordeaux.

a quelque chose de sacré, de magnétique, dont le souvenir me charme et l'espoir me brûle. Depuis huit jours je m'endors dans cette émotion que le sommeil n'éteint pas, au contraire, je vous retrouve dans mes rêves, et là, passé, présent, avenir, tout se confond ! Puis, au réveil, je me dis : « Ce soir, je le verrai, je fixerai ses grands yeux noirs, je me sentirai mourir sous leur puissance ; à ce soir donc, et, après, le souvenir ! » — C'est ainsi que j'existe depuis huit jours, c'est ainsi que je voudrais vivre toujours. Et cependant, cher Arthur, il faut que je vous voie plus librement, que je vous parle plus longuement, que je touche vos cheveux à mon aise, que je pose votre main sur mon cœur avec la certitude que chacun de ses battements n'appartient qu'à vous, à vous seul ! Dites, le voulez-vous ?... Chez moi je suis sans cesse dérangée, gênée, puis-je me présenter chez vous ? Etes-vous assez libre pour me recevoir, et, en vous prévenant la veille, pouvez-vous me donner une heure ? Parlez, cher ange, et surtout avec franchise ; si je suis indiscrète ne craignez pas de me le dire...

Le tête-à-tête sollicité devait avoir sa conséquence naturelle : ils se reprirent. Pour le tourment de Déjazet, car en trois années Arthur Bertrand, avantageusement changé au physique, était devenu l'esclave du caractère fâcheux dont, à Sainte-Hélène, Napoléon avait dû s'inquiéter. Une taille haute, des yeux très doux, une barbe fine, de belles manières lui composaient une personnalité séduisante ; mais il était frivole, cynique, brutal, et se prévalait du passé pour douter des choses les plus vraies. Par un

revirement singulier, la comédienne, qui n'avait qu'accepté l'enfant aimable, s'était éprise de l'homme bourru, et celui-ci n'attendit guère pour se montrer sous son vrai jour.

<center>Une heure du matin.</center>

Voilà une demi-heure que je suis au lit, mon cher Arthur, et malgré ma fatigue je ne puis trouver le sommeil. Vous me l'avez dit, je réfléchis trop et, en dépit de mes efforts pour prendre le temps comme il vient et les injustices pour ce qu'elles valent, ma philosophie m'échappe devant votre mine sérieuse qui est là, devant moi, comme un fantôme inexorable. Depuis une demi-heure donc je vous vois et ma pensée court en dépit de tout. Ce soir, comme souvent maintenant, vous êtes arrivé fort tard. Ma figure n'a pu vous dissimuler le mal que j'en éprouvais, et pourtant, comme à l'ordinaire, ma main vous a dit à travers le rideau : « Viens ». Cela méritait bien un bon mouvement de votre part, et, en arrivant à ma loge, il eût été au moins généreux de m'adresser une de ces paroles comme vous savez les dire quand vous tenez à me ravoir tout entière. Mais, loin de là, vous êtes entré noble et fier et avez pris le rôle de ces gens qui, pour empêcher les autres de crier, crient plus fort qu'eux. Bien mieux, vous avez basé votre humeur sur mon pauvre souper qui se trouvait là et qui vous a terriblement contrarié, puis mes souliers, etc., etc. que sais-je, moi ? enfin nous nous sommes quittés froidement et tristement. Seule avec de si pénibles souvenirs, que faire ?

Ce que j'ai fait : penser, vous trouver bien cruel et moi bien à plaindre. Eh quoi ! j'en suis encore là à vos yeux ? A peine sortie de vos bras, presque chaude encore de vos derniers baisers, vous me soupçonnez capable de destiner ma nuit à un autre !... car voilà la cause de votre mine, et il ne faut pas une bien grande intelligence pour avoir trouvé cela. Ce n'est donc pas à le deviner que j'ai employé cette demi-heure ; à votre première remarque je vous avais compris, et depuis votre adieu, je suis là, pétrifiée, honteuse de votre jalousie qui me fait si misérable ; aussi je vous écris combien mon cœur en souffre ! Il n'est pas en mon pouvoir de vous montrer plus d'amour, et, si je voyais un sacrifice dans ce que j'ai pu faire pour vous, je vous dirais bien des choses qui peut-être me relèveraient à vos yeux ; mais le peu que j'ai fait ne m'a rien coûté : j'ai voulu du bonheur, voilà tout !... Mais, de grâce, un peu plus d'estime pour celle que vous dites si bien aimer. Je suis fière aussi, moi, et surtout forte de ma conscience ; ne me froissez pas ainsi, car vous effeuillez ma dernière illusion !...

.

Il est sept heures du matin et je suis aussi vierge de sommeil qu'au moment où je traçais la dernière ligne de ma première lettre. Après l'avoir écrite, j'ai été saisie d'un mal qui m'a tenu l'œil ouvert toute la nuit. Je me suis levée pour apporter quelque remède à ma souffrance, et, toute brisée que je suis, je vous envoie ce petit mot pour vous prévenir que je vais me recoucher et tâcher de dormir un peu pour pouvoir jouer ce

soir. Décidément, cher Arthur, cette vie d'émotions sans cesse renouvelées influe sur ma santé. Vous ne sauriez comprendre ce que j'ai souffert de deux heures jusqu'à six. Je me trouve un peu plus calme et je vais en profiter pour fermer mes pauvres yeux. Vous êtes donc sûr de me trouver toute la journée chez moi ; puissiez-vous sentir le besoin d'en profiter. Adieu, et à vous de tout moi !

La nécessité, pour Arthur Bertrand, de partager son temps entre les siens et la vie de plaisirs, l'obligeait à faire de nombreux voyages. C'est à Châteauroux, berceau de sa famille paternelle, qu'il fut convié par Déjazet à l'audition d'une pièce qui réservait un triomphe à l'artiste : *Les Premières armes de Richelieu.*

29 novembre.

La pièce ne va que mardi. Je t'en préviens bien vite, mon Arthur, dans le cas où, ne pouvant me donner qu'un jour, tu arriverais lundi. A mardi donc, n'est-ce pas ? Oh ! oui, je t'en prie, viens, si tu m'aimes : mon cœur et ma gloire ont besoin de toi !

Arthur se déplaça, fêta le 3 décembre sa maîtresse, mais ne se fit aucun scrupule de lui causer, six jours plus tard, le plus vif des chagrins.

10 décembre 1839.

Vous m'avez fait beaucoup de peine hier, Arthur, et le reste de la soirée a valu le commencement. C'est assez votre manière lorsque au théâtre, à votre stalle, il arrive quelque chose entre

nous. Vous vous occupez peu de ce que j'emporte de colère ou d'inquiétude, et je vous dois ainsi de bien tristes nuits ; celle qui vient de finir est du nombre.

Vous m'avez souvent reproché de vous rendre malheureux en regardant avec plus ou moins d'attention telle ou telle personne que le hasard amenait au spectacle ; dernièrement encore, vous avez prétendu que j'avais dévisagé à le faire rougir ce pauvre Macarti qui, j'en suis certaine, n'a guère songé à changer de couleur ; enfin, soit habitude, soit véritable jalousie, vous m'avez soutenu que je vous avais rendu bien malheureux pendant deux heures. Dieu et votre mère sont témoins pourtant que je n'ai pas eu, pendant une seconde même, l'intention de vous affliger. Je dirai plus, j'ai la certitude de l'avoir évité et celle que vous en êtes persuadé. Tout cela est fini, beaucoup de bonheur et d'amour ont passé entre cette triste nuit et celle de lundi ; je croyais donc qu'aucune mauvaise pensée n'était restée dans la mémoire de l'un de nous, et, de tous mes souvenirs, je n'en conservais qu'un seul, celui de nos derniers baisers. En nous séparant hier, ils avaient été si doux, si tendres, que j'étais arrivée au théâtre le cœur rempli de joie. En attendant l'heure où j'allais vous toucher du regard, je repassais dans ma tête toutes les phrases de notre dernière conversation ; je me plaisais à ne pas oublier les endroits de mon rôle où vous m'aviez dit que j'étais bien, et, en m'appliquant à être mieux encore, je m'apprêtais à vous dire avec mes yeux : « C'est pour toi, pour toi seul, mon

Arthur, que je suis heureuse de faire ce que je fais !» — La scène des dragées, m'aviez-vous dit, vous avait paru bien composée ; cette honte muette était bien, elle saisissait parfaitement ceux qui voulaient bien s'en occuper, et moi, persuadée qu'hier surtout vous deviez être le plus attentif, me voilà tout âme, tout artiste, le cœur gros, les larmes aux yeux, cherchant dans les vôtres la récompense de mon souvenir... Mais hélas ! ce regard qui devait me donner tant de bonheur, il était tout entier sur une autre, et, pour ne pas même me laisser le doute, votre lorgnette parfaitement braquée sur elle semblait dire : « C'est vous, vous seule que je regarde ! » — Aussi, Arthur, ai-je parfaitement compris, ai-je parfaitement souffert, et cela non par un hasard, non par un oubli, mais bien par votre seule volonté. Un regard peut se perdre involontairement, mais une lorgnette veut une main, une intention pour la conduire. Décidément cette femme vous occupe, et moi, pauvre folle, j'ai le plus grand tort de vouloir lutter avec vos anciens désirs. En la revoyant chaque soir, ils prennent de la force et vous vous débattez avec votre conscience, voilà tout. Aussi est-ce la dernière fois que je vous en parle ; souvenez-vous seulement que je suis sur mes gardes et que rien de ce qui arrivera ne peut plus m'échapper. Je vous l'ai dit, ma jalousie une fois éveillée vaut bien la vôtre, qui frappe avec plus d'habitude que de sincérité ; je vous l'ai dit, mon amour tourmenté a pu quelquefois devant des craintes ou des obstacles augmenter de folie et d'ardeur, mais, une fois ce

feu factice éteint, il ne se rallumera jamais ! Et puis, mon affection pour vous est une chose à part. Je vous ai d'abord aimé pour votre jolie figure, puis pour votre bonheur, car ne vous donnant que de bons conseils, je m'aperçus avec joie que souvent vous les écoutiez, les suiviez même ; votre bonne mère, loin de blâmer notre amour, mit presque nos mains l'une dans l'autre, et, si alors je ne crus pas à l'éternité du vôtre et du mien, je sentis qu'une chaîne bien douce à porter était entièrement rivée par elle. Sa mort ne la brisa pas, au contraire, et je vous vis partir sans vous dire adieu. Vous me quittâtes enfant, et, de longs mois après, je vous retrouvai homme. Votre lettre me fit longtemps et beaucoup réfléchir ; j'y retrouvais votre cœur d'enfant, mais je me défiais de l'expérience et de l'esprit de l'homme ; enfin, et sans m'en douter, je me laissai aller à un amour que je puisai dans le vôtre, dans le vôtre que je ne confondis jamais avec aucun autre. Et voilà qu'aujourd'hui vous me forcez à le confondre et à redevenir ce que je ne voulais plus être : une maîtresse ordinaire qui se moque du passé, accepte le présent et ne crois pas à l'avenir, l'avenir que je voyais si beau, si sacré !

Voilà, je vous le répète, mes dernières plaintes sur un pareil sujet ; elles sont de nature à hâter l'infidélité d'un homme ordinaire, quel effet produiront-elles sur vous, Arthur ?...

.

En me relisant à mon réveil, j'ai hésité à vous envoyer ma longue lettre ; elle me semble dire

trop ou pas assez ; enfin, la voilà. Je ne rougis
point de tant de faiblesse et je remercie Dieu
d'avoir changé tout le fiel que vous aviez mis
dans mon cœur en une résignation et une fran-
chise qui vous laisseront de moi un plus doux
souvenir.

En trouvant pendant cette douloureuse soirée
tant de désespoir et de colère au fond de mon
âme, ne voulant pas vous aimer à ce point j'es-
pérais vous haïr, et vous savez si ce sentiment
est fait pour moi. Vous m'avez souvent parlé de
votre bonne et noble sœur, que la religion avait
consolée de la perte même de son enfant ; j'ai
donc osé, moi, pauvre impie, demander au ciel
la même faveur ; je l'ai supplié d'arracher de
mon âme le trop d'amour et de haine qui se heur-
taient si violemment, et je me suis relevée avec
assez de courage pour me souvenir du passé sans
colère et songer à l'avenir avec indifférence. Ne
luttez donc pas contre l'ouvrage d'un Dieu si bon
et si grand ! Votre vengeance a été complète, ne
me donnez plus en spectacle à tout ce monde qui
m'aime encore moins que vous. Mlle Fargueil
n'est pas introuvable hors du théâtre, et je n'ai
pas besoin de vous dire comment on arrive
quand on veut. Vous pouvez avoir quelques re-
proches à me faire, mais ils ne ressemblent en
rien à ceux que je vous adresse. Jamais, non,
jamais, je ne suis venue publiquement froisser
votre honneur et votre affection, même me cro-
yant tout à fait libre ! Arrêtez-vous donc, et pour
vous et pour moi. Il est encore quelques cœurs
qui battent dignement, et ceux-là m'ont peut-être

trouvée moins à plaindre que vous. Souvenez-vous bien de mardi soir : dans mon foyer, devant mes camarades, après m'avoir traitée devant eux comme votre femme, trouver la force, à dix pas de moi, d'en aimer une autre ! — Vous vous *baissiez* vraiment trop pour parler à Fargueil !...

A ses torts de nature s'ajoutait, comme on voit, chez le coquet Bertrand, un penchant marqué pour les femmes de théâtre. Nous l'en verrons aimer plusieurs et causer de ce fait à Ninie des peines d'autant plus grandes que, médiocrement jolie, elle savait ne pouvoir lutter contre des nymphes qui, — comme Fargueil à cette époque — n'avaient pour tout mérite que leur beauté. Elle s'en plaint encore dans les pages suivantes :

Je ne sais vraiment pas pourquoi je vous écris, mon cher Arthur. Moi qui si souvent vous parle de ma vieille expérience, à quoi sert de me plaindre de tout le changement que je remarque en vous ? L'amour s'en va comme il vient ; on aime malgré sa volonté, et, quand on voudrait aimer, on ne le peut souvent plus. Donc, si vous ne m'aimez plus, ce ne sont pas vos bons souvenirs qui me rendront votre cœur, et bien moins encore mes reproches ou mes larmes. Eh bien ! en dépit de ce raisonnement, je ne puis vous les cacher, car je souffre, voyez-vous, à vouloir en mourir !... Peut-être mon caractère est-il la cause du malheur que je prévois ; peut-être ne trouvez-vous plus, par ma faute, cette joie, cette ivresse qu'il y a quelques semaines vous éprou-

viez près de moi ? Toujours est-il que vous vous éloignez, que vous sentez le besoin d'aller vous distraire où je ne suis pas et que, fatigué sans doute du reproche que je vous en fais, vous commencez à me cacher vos actions. Hier vous étiez aux Variétés, je l'apprends à la minute par M. Jousserandeau qui, ne se doutant pas du coup de poignard qu'il me donnait, me dit qu'il vous y a parlé ! Votre père vous servira d'excuse (il y était aussi) ; mais alors pourquoi, en entrant dans ma loge, après le spectacle, vous être fait un mérite de m'avoir sacrifié le Vaudeville, lorsque pour moi, pour mes idées, vous veniez de faire plus mal encore ? Et puis, si près de mon théâtre, ne pas venir me donner un pauvre regard ! Autrefois, Arthur, au milieu de votre famille, persuadé que vous mécontenteriez tout le monde, vous seriez venu dix fois me dire à votre stalle : « Je t'aime ! »...

Une preuve que le refroidissement d'Arthur était réel, nous est fournie par trois billets ayant même date.

Mon chéri, mes enfants et Rosier (1) vont aller se promener au bois. Viens donc aussitôt que tu le pourras; car je joue beaucoup plus tôt qu'à l'ordinaire et il me faut être à six heures et demie au théâtre. Ma journée serait bien triste si je ne te donnais pas un doux baiser avant notre nuit ; passe donc vite ton grand pantalon, abandonne tes amis et certaine liqueur que je vois d'ici près

1 Confidente et amie de l'actrice.

de toi, et viens : je serai chez moi jusqu'à quatre heures et demie... Je ne te dis pas adieu, mais je compte les instants pour te dire bonjour !...

.

Décidément, mon chéri, je ne sortirai pas. Je viens d'embarquer ma fille et mon fils. Me voilà donc seule avec mes souvenirs et mon espoir... Mes souvenirs, tu les connais ; mon espoir, tu le devines ?...

.

Tu es un drôle de corps, mon cher Arthur. Je t'écris il y a une heure que pour te voir, pour être seule avec toi, je viens de laisser partir mes enfants dans une voiture où j'avais une place, que je suis chez moi, seule, à me souvenir et à t'attendre... Arrive ta lettre au bout d'une heure, ta lettre qui n'a pas l'air d'avoir compris la mienne et qui, du ciel où j'étais presque, me fait retomber sur la terre assez lourdement : c'est souvent ainsi avec toi !...

Va te promener, mon ami, puisque depuis une heure c'est ce que tu as trouvé de mieux à faire. Moi, je reste. Les promeneurs vont rentrer ; si tu viens, je te parlerai devant eux avec le seul plaisir que permettra la situation, et, si l'on me demande ce que j'ai fait de ma journée, je répondrai : « J'ai rêvé ! »

Se plaindre trop n'est point habile, Déjazet le comprend et s'efforce d'être moins exigeante :

Tu as raison, mon cher Arthur, je ne devrais jamais réfléchir. Ainsi du moins mes folies et mes

torts auraient une excuse. Cela viendra peut-être, car j'y travaille. Mais je veux mieux encore, oublier, et, si je n'y réussis pas, trouver toujours le courage du silence. Je sais souffrir, il est vrai, cependant je commence à faiblir ; il faut donc, pour que mes plaintes cessent, ne pas réfléchir, comme tu le dis, et surtout me taire... Je ne veux pas monter à cheval aujourd'hui, j'ai trop mal à la tête. Je rentrerai aussitôt après ma répétition, c'est-à-dire à trois heures. Viens donc quand MM. D... et C... ne te suffiront plus. Adieu, cher Arthur, à toi de tout mon pauvre moi !

En dépit des imperfections d'Arthur, ses fugues en province affectaient la comédienne au point que son art en souffrait.

<center>20 décembre 1839.</center>

Eh bien ! mon bon ange, te voilà près de ton père. Te souviens-tu de mes dernières paroles en te serrant la main ? Peu d'heures après ton arrivée, tu as dû en avoir l'explication. Cette petite surprise de ta Ninie t'a-t-elle rendu heureux ? Ecris-le moi bien vite.

J'ai été bien triste dans Richelieu. Mes yeux se portaient sans cesse sur ta stalle qui est restée vide jusqu'au second acte. Tout le monde disait que je n'étais pas à mon rôle, ce qui n'a pas empêché ce bête de parterre de me redemander, et moi de rentrer en faisant la moue, car je savais très bien que je ne le méritais pas. Mon Dieu, que cette pièce va me paraître insipide ! Ce soir, Rachel doit venir, et je ne me sens pas plus de

courage. Qu'est-ce que l'amour-propre quand le cœur souffre ? Le mien est véritablement malade, mon Arthur, et, sans Rosier qui reste chez moi le soir, à minuit je pleurerais comme une enfant !... Voilà ma vie pour quelques semaines, et loin de toi elles passent si lentement. Espérons du moins que l'avenir nous dédommagera de tant de sacrifices, et que nos corps seuls sont séparés !...

Mais si pour la maîtresse écrire est une joie, il n'en est pas de même pour l'amant. Déjazet, qui ne peut le comprendre, s'en afflige avec son ordinaire vivacité :

23 décembre.

Je meurs d'inquiétude, mon Arthur. Rien hier, rien aujourd'hui, pas une ligne depuis nos derniers adieux. Je ne sais que penser, et, si ta volonté seule cause cet affreux silence, tu es bien coupable. Hier, en m'éveillant, je me disais : « La belle journée, une lettre de mon Arthur ! Oh ! je la lirai dix fois, elle passera la nuit près de moi, sur mon cœur. » — Rien ! Ce matin, je n'espérais pas, j'étais sûre... Rien !... Mon Dieu, tu es donc malade ! Il faut que je croie cela si tu ne veux pas que je t'écrive : « Tu ne m'aimes plus ». Mais, malade au point de ne point m'envoyer quelques mots, c'est impossible. Qu'est-ce donc, mon Dieu, qu'est-ce donc ?... De grâce, ami, courrier par courrier réponds, ou je fais partir Rosier. Moi, je ne le puis, je suis clouée, sans quoi je serais déjà sur la route de Châteauroux. Oh ! le maudit métier ! Jouer avec l'âme désolée et cela ce soir, après une journée d'at-

tente inutile, c'est affreux et c'est bien mal à toi de me faire si malheureuse !

28 décembre.

Parti dimanche, arrivé lundi, j'ai reçu une seule lettre de toi, mon ami, et encore était-elle écrite sous l'impression de nos adieux, bien tristes, et que depuis cinq grands jours tu sembles avoir oubliés ! Voilà donc ton amour, tes serments ! Hélas ! pauvre âme, je crains bien qu'Arthur enfant ne soit resté ce qu'il était que dans mes souvenirs !...

2 janvier 1840.

Pas de lettre !... c'est fini, mon pauvre Arthur. Depuis onze jours que tu es parti, deux lettres, et encore la première était-elle du lundi, reste donc à une en dix jours. C'est presque de l'oubli, si ce n'est de l'indifférence, et de l'oubli après tant d'amour !... Je ne crois plus à rien !

Elle ne demande pourtant pas mieux que de croire, et les nouvelles que daigne parfois donner Arthur sont fort bien accueillies :

15 janvier.

J'attendais la suite de certaine découverte, l'histoire enfin de certain pied cherché au bal et trouvé, lorsqu'après huit jours d'attente je reçois ta lettre qui, à ce sujet, me dit tout simplement : « Nous avons ici quelques jolis pieds, quelques jolies jambes... », mais rien à la suite de cette rencontre qui semblait me promettre une longue et sérieuse histoire. Sans doute c'est parce que tu l'as trouvée telle que tu as coupé

court de suite. Eh ! mon Dieu, pourquoi ? Crois-tu que je pense être seule en possession de cette petite part de beauté que tu admires, que tu aimes par-dessus tout ? Certes je donnerais bien des choses pour être l'unique, mais, hélas ! il y a beaucoup de petits pieds, de jolies jambes, et mon Arthur a deux grands yeux qui cherchent et trouvent. J'avais donc accepté ta franchise avec toutes ses conséquences, et maintenant je suis plus effrayée de ta manière d'éluder que de ce que j'attendais. Mais laissons cela, car je n'en saurai toujours que ce qu'il t'en conviendra de me dire.

Ne reste donc pas si longtemps sans m'écrire. Si tu savais comme je compte les jours et comme je me dis avec bonheur : « Je le verrai bientôt ».

Richelieu est arrêté par moi aujourd'hui ; j'ai un rhume affreux qui, je crois, va durer toute la semaine. Dormeuil est désolé, cela et mon engagement qui est sur le tapis, voilà de quoi le rendre bête.

Adieu, mon amour chéri. Dans ma première je t'apprendrai sans doute du nouveau, je serai fixée sur mon départ du Palais-Royal. Adieu, je t'aime et baise tes jolis pieds ; moi, je n'en ai ni cherché ni trouvé d'aussi bien !

A un certain message transmis par un provincial, l'actrice fait cette réponse accusant, chez le frère d'Arthur, une mentalité plutôt triste :

<div style="text-align:right">19 janvier.</div>

Je n'ai pu recevoir ton ambassadeur, mon bon chéri. Depuis quatre jours je suis malade d'un

rhume qui ne me laisse pas figure humaine, et je ne veux pas donner si mauvaise opinion de ton goût à ton ami. Fais-lui donc bien mes excuses et si, le mois prochain, il se trouve à Paris avec toi, j'espère que nous signerons la paix. Je le charge de cette lettre puisqu'il part aujourd'hui. Qu'il est heureux, demain il t'embrassera ! Mais patience, encore une quinzaine au plus, et je t'embrasserai, moi, bien autrement.

Tu te plains de ton frère ; je l'ai vu il y a quelques jours, il a le cœur très occupé et ne songe pas plus à toi qu'à son départ que le ministre a pourtant ordonné. On le cherche, et il se cache chez sa belle. Tout cela entre nous, mon bon Arthur, car il m'a donné ces détails et je te les répète dans l'espoir que tu ne trahiras pas ma franchise envers toi. Tu connais Napoléon ; si son amitié n'est pas toujours amusante, je l'aime encore mieux que sa rancune ; ainsi, n'est-ce pas, tu ne sais rien. D'ailleurs, que lui dirais-tu ? Rien qui le fît céder. Tu me connais, je lui ai parlé comme à un frère, j'ai même touché la corde de l'honneur : rien, il est amoureux et de qui !... Enfin, comme il craint d'être pris, ses visites seront probablement très rares et je m'en réjouis, car vraiment il est fou et sa position presque coupable.

Adieu, mon Arthur, si raisonnable et si bien maintenant. Aussi, comme je t'aime ! Ecris-moi vite... je baise tes trop jolis yeux !

Succès, fortune meilleure, les deux réjouissent Déjazet au point de vue surtout du relief qu'ils lui donnent aux yeux de l'aimé.

J'ai été malade cinq jours, mon Arthur, mais me voilà mieux et j'ai repris, comme on dit, le collier de misère.

Ma rentrée dans *Richelieu* a produit un effet extraordinaire; c'est un succès incroyable, je suis toujours redemandée ; à la quarantième cela ne s'était jamais vu, aussi ai-je profité du sort, et je viens de signer avec Dormeuil un engagement superbe :

Trois ans à 20.000 francs de fixe,

Quatre mois de congé par année,

20 francs par acte,

et un bénéfice tous les ans.

C'est bien beau n'est-ce pas ? et, entre nous, je ne vaux pas cela. Mais cette fois, j'ai pris mon courage à deux mains, et puis j'ai pensé que c'était *la fin des fins* et j'ai profité de ma position. Tu vois que je deviens raisonnable, mais c'est qu'aussi il était temps...

Comment, vilain, tu m'écris que c'est ta fête le 17 et je reçois ta lettre le 21! C'est affreux et je suis furieuse, j'aurais salué tes vingt-trois ans avec tant de bonheur ! Pauvre vieux, que je te plains ! Moi aussi je ne célèbre que ma naissance, mais voilà quelques années que cela cesse d'être une fête ; enfin, qu'y faire ?

Tu vas au bal le 30, j'espère que ce sera le dernier et qu'à celui-là tu boucheras tes yeux pour ne faire que penser... à moi. Gardez vos conquêtes pour vous, monsieur, je ne veux même pas savoir que vous faites le cruel ; si cela vous coûte un seul soupir, j'en souffre, Je ne veux

rien savoir, entends-tu, rien que la date de ton arrivée ; là, j'oublierai tout !

Châteauroux enfin rend Arthur à Ninie, mais un Arthur non amendé, car aussitôt reprennent les scènes violentes de l'un et les reproches de l'autre.

<div style="text-align:right">11 février, 3 heures.</div>

Je t'écris de mon lit, Arthur, de mon lit où tu m'as fait passer la nuit la plus cruelle de toute ma vie ! Depuis quelques années j'ai perdu bien des illusions ; malgré ma raison, malgré mon expérience, tu es venu renouveler toutes mes crédulités. Tu avais laissé dans mon cœur le seul souvenir d'amour que je voulusse conserver et, si la mer était restée entre nous, tu es le seul homme auquel j'eusse envoyé mon dernier soupir. Dieu a voulu davantage, il t'a ramené près de moi ; je t'ai retrouvé avec ton cœur de dix-sept ans, avec cet amour qui méritait tout le mien, et je te l'ai donné sans me souvenir que j'avais juré de ne plus croire à rien. Jusqu'à ce jour ton affection pour moi ne s'est pas démentie et j'ai supporté les tristes heures que tu me fais avec courage, parce que mon passé te donne peut-être le droit de manquer de confiance. Aussi je souffre et ne me plains que lorsque la force m'abandonne ; seulement il y a certaines bornes où tu devrais t'arrêter, certaines gens que tu ne devrais pas craindre. Mais, sans pitié, tu m'accables souvent d'une bien humiliante jalousie et, lorsque seule je pleure et rougis de tant d'injustice, c'est à ta mère que je demande le courage de ne pas briser notre liaison. Cette idée de rom-

pre, je la maudis lorsque je retrouve ton regard, lorsque j'entends ta voix me dire : « Je t'aime !... »

Tu m'aimes, Arthur, et cette nuit, devant un mal qui me donnait la fièvre, tu n'as pas trouvé la force d'imposer silence à tes sens ; c'est à leurs désirs que je dois les froides paroles qui sont venues me glacer l'âme. Ah ! cela, vois-tu, je ne puis le comprendre. Ce n'était plus Arthur que j'avais près de moi, c'était l'homme sous l'empire d'un besoin charnel qui, n'osant abuser de sa force, se dispense même des égards que l'on doit à la femme la plus ordinaire. Aussi, devant mes plaintes, impatience ou silence, et, en réponse à de douces paroles, un *vous* bien sec, bien calculé... Puis arrive une lettre qui ne parle pas de ma douleur à moi, mais seulement de la tienne, de tes efforts à vaincre un feu que la nature donne à tous. Ce que je veux, moi, ce que je croyais... non, je ne te le dirai pas... je vais terminer ma lettre déjà trop longue sans doute pour celui qui ne me comprend plus et qui m'aime comme ils m'ont tous aimée !...

<p style="text-align:right">12 février.</p>

Avec toi, cher Arthur, je ne sais qu'aimer ou souffrir. Tout autre sentiment s'efface devant ton amour et ta jalousie. Ainsi donc, hier je pleurais parce que tu m'accusais ; aujourd'hui je t'aime parce que tu me rends ton amour. Que Dieu te souffle un jour la bonne pensée de ne plus douter du mien, et alors nous serons toujours heureux.

Viens le plus tôt que tu pourras, je n'ai pas de répétition et je ne sortirai pas. A toi, bien à toi !

<p style="text-align:right">14 février.</p>

Si M. D... n'a pas voulu vous dire ce qu'il m'avait écrit, il eût dû vous cacher aussi le rendez-vous que je lui demandais. Sans doute, dans cette circonstance, il se pose encore en victime et en homme généreux ! Plaignez-le donc, la comédie sera complète. Au surplus, cher ami, un domestique m'apporte à l'instant son refus de se rendre à mon invitation. Si j'étais homme, j'irais la lui faire d'une autre façon, mais, femme, je ne puis que le haïr ou le mépriser. Il vous a, je crois, fait beaucoup de confidences ; plus tard je les compléterai et alors les rôles changeront. Jusque là que votre pauvre mère nous juge, j'accepte son arrêt car je ne le crains pas. Laissons donc pour quelque temps de côté M. D..., il est votre ami, sa part est belle et le reste lui importe peu. En attendant, comme vous le dites, que le temps arrange tout, j'accepte, mon Arthur, la part d'affection que vous avez encore pour moi. Il fut un temps où je permettais à un seul être au monde de m'en ravir une partie et, depuis sa mort, j'étais heureuse et fière de vous entendre dire quelquefois : « Je ne crois plus qu'à une seule affection dans le monde. » Aujourd'hui vous voilà plus riche au détriment de mon trésor ; si cela vous fait plus heureux, j'aurai moins de regrets. Je vous disais hier que j'allais chercher une amie, je n'en ferai rien, par crainte d'être abusée. Ma fille va devenir mon unique conso-

lation. Depuis votre retour je l'ai un peu négligée ; oui, Arthur, je l'aimais moins que vous. Je veux lui rendre ce que votre ami m'a pris ; d'elle vous ne serez point jaloux, n'est-ce pas ?

A ses nombreux défauts, Arthur Bertrand juge, vers cette date, bon d'adjoindre des vices. A cela Déjazet ne saurait consentir, et, au nom de sa mère défunte, elle le sermonne, l'adjure, en ces termes émus :

Mardi 14 avril, minuit.

J'ai attendu jusqu'à cette heure, espérant toujours entendre ma sonnette se mouvoir sous votre main, espérant que vous viendriez pour me dire : « Virginie, me voici. J'ai concilié ma dignité d'homme avec mon cœur d'amant ; j'ai dû, devant votre volonté exprimée trop vivement, résister et me rendre à la soirée de M. L... ; je l'ai fait ; je vous ai quittée à onze heures, il est minuit ; en si peu de temps, je n'ai pu faire ce que vous redoutiez... me voici, ma Ninie, ma femme ; dis, ai-je été à la fois l'homme digne et l'amant épris ? « — Oui, voilà ce que j'espérais, et, depuis une heure, la tête en feu, le cœur haletant, l'oreille aux écoutes, je passe d'une minute à l'autre de l'espoir à la douleur.

Pauvre folle ! Il est minuit, tout le monde m'a quittée, j'ai entendu fermer chaque porte, pousser chaque verrou, et je suis seule, et tout est fini ! Pour la première fois Arthur n'a pas balancé entre une condition et ma perte. Et vous n'êtes pas changé, dites-vous ? Grand Dieu, pauvre Arthur, en me rejetant un peu dans le passé

et en y plaçant notre altercation de ce soir, je vous vois, cher et doux enfant, à genoux devant moi, me disant avec votre cœur et vos yeux : « Ma bien-aimée Ninie, laisse-moi à cette place jusqu'au moment de nous séparer ; ainsi, je te le jure, je ne regretterai rien. Dis-moi je veux ou je ne veux pas, de ta bouche tout est bon, tout m'est cher ; trop heureux de t'écouter, de t'obéir : ne suis-je pas ton esclave, et toi ma maîtresse, ma femme !... »

Ah ! si je laissais courir ma plume et ma mémoire, que de paroles touchantes et dévouées se développeraient sur ce papier ! Mais, hélas ! bouche qui les disiez, cœur qui les pensiez, où êtes-vous ?... Pourtant tout cela vivait il y a six ans !... Pauvre mère, vous n'êtes plus là pour me répéter : « Mon Arthur vous aime autant que moi, mais de plus il vous obéit ; veillez sur lui, chère et bonne, et que votre volonté se place toujours entre Arthur et ses folies ! » — Chère ombre, j'ai tenu parole, jugez-nous aujourd'hui.

Arthur, depuis un grand mois, votre vie n'est pas ce qu'elle devrait être ; vous courez petit à petit sur la route des Germain, De Boigne et compagnie ; moi seule entrave de temps en temps votre course, et, quand je ne serai plus là, vous vous perdrez. Vous agissez maintenant comme un homme qui a cent mille livres de rentes. Constamment de l'or plein vos poches, vous parlez de perdre cinquante louis comme s'il était question de cent sous ; il y a quelques semaines vous avez pris chez votre notaire quatre ou six mille francs, aujourd'hui trois : avez-vous une fortune

à pouvoir faire cela, et votre père, s'il savait tout, vous approuverait-il ? Je ne parlerai pas des douze mille francs que vous comptiez dépenser en voyage, autre folie qui me fait vous répéter : « Etes-vous en position d'agir ainsi ? » — Voilà, n'est-ce pas, une bien ennuyeuse morale ? C'est qu'au moment de nous quitter, Arthur, je veux vous éclairer sur l'avenir et vous laisser au moins une preuve que votre premier amour méritait vos premiers sacrifices. En relisant cette lettre un jour, dans bien des années peut-être, vous donnerez quelques larmes à un souvenir de reconnaissance et de mort ; aussi je vous écris comme je le ferais à mon heure dernière, n'est-ce pas une vie qui s'éteint pour moi ?

Je renonce à vous, Arthur, parce que d'abord vous ne m'aimez plus exclusivement, que depuis un mois je le vois et que votre choix de ce soir me le prouve. Je ne suis plus pour vous qu'une maîtresse ordinaire.

Je sais que, dans l'état des choses, votre tête et votre ami D... vont donner à ma résolution un motif que je ne réfuterai que par ces mots : « Pour vous, Arthur, pour vous seul, j'ai abandonné un homme (1) que j'avais juré de conduire jusqu'au bout; sans motif, sans pitié, j'ai tout brisé, et le voilà comme autrefois sans un cœur ami qui console le sien. Ce que j'ai fait, Arthur, malgré la liberté que vous me rendez, je ne le déferai pas, je le jure. Ne laissez pas croire non plus

1 Le comte Germain, congédié à son tour pour celui qu'il avait supplanté.

que le motif de notre rupture est là, ce serait m'avilir.

Adieu, cher ange que j'aime et que j'aimerai toujours. Les années qui nous avaient séparés ont pu nous réunir sans trop de ravages ; celles qui maintenant vont naître et mourir, si nous devons nous revoir, me rendront à vous vieille et flétrie ; mais ce cœur que vous déchirez aujourd'hui n'aura pas changé : s'il bat encore, votre main sentira tout le pouvoir que vous avez sur lui ; s'il s'est arrêté, dites sans crainte : « J'ai eu son dernier signe de vie ! »...

Mercredi, 3 heures du matin.
Rosier m'éveille et je l'en remercie. Je vous crois, Arthur, car un mensonge serait trop vil. Quand vous avez fait plus que je ne voulais, peut-être devrais-je déchirer ma longue lettre, mais vous y verrez assez d'amour pour vous consoler du reste. Le souvenir de votre mère est venu se placer entre votre colère et moi, qu'elle soit bénie à cette heure par ses deux enfants comme elle l'est par Dieu ! Pensez-y souvent, cher Arthur, pensez-y toujours, et peut-être me rendrez-vous la vie plus douce. En ce moment, et par suite de tant d'émotions, je suis vraiment souffrante. J'ai passé la moitié de ma nuit à vous écrire et le reste à penser. Je commençais seulement à reposer lorsqu'on m'a éveillée. Malgré le beau soleil et le bonheur de me savoir encore aimée de vous, je vais refermer les yeux, car je tombe de fatigue. Venez, mon ange, quand vous le voudrez !

Les bons conseils de Virginie furent écoutés et quelques joies s'en suivirent :

20 avril, 11 heures un quart.

Je me lève, mon chéri.

Carrier sort de chez moi ; il me trouve un peu mieux, et moi aussi. J'ai passé une si douce journée, hier, j'ai été si complètement ta seule compagnie, ta seule affection. Ah ! si tu étais toujours ainsi, je serais trop heureuse, et mon corps ne succomberait pas sous la souffrance de mon esprit. Tu cherches un ami, dis-tu souvent ; mon Dieu, est-ce que je ne suis pas le tien ? Est-ce que tu comprends pour ami un homme qui te laisserait ou t'entraînerait sans cesse dans une fausse route, comme ce D... par exemple, qui semblait n'admirer la pureté de ton cœur que pour l'user et le flétrir, qui, loin de l'arracher aux dangers de cette compagnie d'oisifs que tu voyais il y a un mois, t'y accompagnait et par là t'exposait à jouer, à veiller et à m'oublier... Hélas ! mon Arthur, encore quelques jours, quelques nuits, et nos amours devenaient un souvenir ! Grâce à ta raison, à mes larmes, et plus encore à ta bonne mère qui sans doute veillait de là-haut sur toi, tu as brisé cette existence qui te perdait et m'aurait tuée, car crois-tu que mon mal d'aujourd'hui ne soit pas la suite de toutes les craintes et les révolutions qui m'ont assiégée !... Je ne m'en plains pas, grand Dieu, si par là j'ai racheté ton bonheur et mon amour. Aussi, ma vie, mon âme, ne demande pas d'autre ami : je suis, je veux être tout pour toi ! A dix-sept

ans, lorsque ta tête t'entraînait et chagrinait ta mère, n'est-ce pas moi qu'elle appelait pour te ramener à la raison ? Auras-tu donc moins de confiance qu'elle ? Laisse sa volonté vivre, et je resterai digne d'elle aussi.

A bientôt, n'est-ce pas ? J'ai déjà tant besoin de t'embrasser !...

<div style="text-align:right">29 avril.</div>

Je m'éveille, et le besoin de t'envoyer ma première pensée ne me laisse pas le temps de réfléchir que peut-être tu dors encore, et qu'éveillé avant l'heure désignée par toi tu liras ma lettre sous une fâcheuse impression. N'importe, j'écris toujours et, lorsque j'aurai fini, peut-être mon cœur sera-t-il assez prudent pour attendre et par là éviter ce que je crains le plus au monde, te déplaire.

Après ton départ, j'ai versé des larmes de repentir. Oui, mon Arthur, j'étais honteuse qu'une souffrance physique l'emportât sur tout l'amour que tu m'inspirais hier. Mais c'est qu'aussi tu ne me plaignais pas, et je crois toujours voir dans cette indifférence de ta part une froideur qui me fait douter de ce que tu me dis si bien dans le bonheur. Je tremble alors que cette affection qui est ma vie, je ne la doive qu'au plus ou moins de plaisir que tu trouves dans mes bras. Combien je serais malheureuse, alors, car un pareil bonheur, toutes les femmes peuvent te l'offrir. Ah ! je te le répète, mon Arthur, pourquoi es-tu revenu en France ? Pourquoi as-tu fait passer dans mon cœur tout l'amour qui bri-

sait le tien autrefois, cet amour qui te faisait heureux d'un regard et misérable du plus petit oubli, qui te faisait trembler au toucher de ma main et passer les nuits dans la rue pour contempler ma fenêtre ? J'en suis là aujourd'hui, car je t'aime comme une folle. Réfléchis donc bien, ami, à tout ce qu'un pareil amour te demande, et vois bien au fond de ton cœur s'il peut sans ingratitude accepter tout ce que le mien t'apporte. Ta vie a commencé par moi, la mienne finira par toi, c'est justice. Puisses-tu, pauvre ange, soutenir mon corps comme j'ai soutenu ton âme ! Ta part n'est pas si belle, et c'est là ce qui me désole. Enfin, ces années que Dieu m'a envoyées, peut-être me serviront-elles à trouver le courage de souffrir si, par toi, je dois être malheureuse. En attendant, laisse-moi croire que tu m'aimes encore comme j'ai besoin d'être aimée. A nous donc le ciel qui s'ouvrait hier et s'ouvrira pour nous encore ; à nous ces cris, cette ivresse, ce délire que le souvenir seul de tes yeux fait glisser dans mon sang !... Puis, après, l'oubli ou la mort !...

Un événement inattendu vint, sur ces entrefaites, à l'aide de Déjazet en arrachant Arthur à son existence inutile pour lui faire jouer un rôle qui n'était pas sans grandeur. Le 12 mai 1840, M. de Rémusat, ministre de l'Intérieur, annonçait à la Chambre des Députés que le roi Louis-Philippe venait d'ordonner au prince de Joinville de se rendre avec une frégate à l'île Sainte-Hélène, pour y recueillir les restes mortels de Napoléon. Un très vif enthousiasme fut soulevé par les paroles du ministre, et les Chambres votè-

rent un crédit d'un million pour l'exécution de ce noble projet. Le dévouement du général comte Bertrand pour l'Empereur captif le désignait comme premier membre de la mission qui fut alors formée ; il eut l'idée de demander qu'Arthur, son fils, lui fût adjoint et le plaisir de voir cette requête accueillie..

L'honneur fait à Arthur consola les amants de la séparation qu'il imposait. Pour la mieux supporter, ils décidèrent de vivre ensemble les mois que réclamaient les préparatifs de l'expédition. Ces mois, correspondant à l'habituel congé de l'artiste, devaient être employés par elle à courir la province ; elle quitta donc Paris, mais avec l'espoir d'une réunion prompte :

Caen, vendredi 22 mai.

Je suis arrivée depuis deux heures, cher ange, et je m'empresse de t'écrire. J'ai un peu souffert cette nuit, mais je me sens mieux cependant; aussi ai-je déjà défait et rangé deux caisses. Le directeur sort de chez moi, je joue demain et dimanche ; on m'attend depuis si longtemps que je n'ai pas osé refuser. Et puis j'ai perdu beaucoup d'argent en restant à Paris, et lundi j'aurai déjà gagné huit cents francs, si je ne fais que mon assurance. J'ai bien pensé à ce pauvre Eugène (1) hier, de huit à neuf heures. A-t-il été bien mauvais ? Oui, n'est-ce pas ? L'entêté ! vouloir un pareil état et le commencer à vingt-et-un ans... enfin !

Comme j'attends ta lettre avec impatience, mon Arthur ! Je vais m'occuper de te trouver

1 Eugène, fils de Déjazet, effectuait alors ses débuts au théâtre de Versailles.

une chambre à l'hôtel. Je ne suis pas très bien logée, mais c'est grand et pour moi c'est beaucoup. Madame Couturier m'a reçue fort bien, elle me sera d'une grande utilité et je t'engage à être bon avec elle ; pas trop cependant, car elle est jolie femme, a des cheveux superbes, mais, heureusement pour moi, des pieds et des jambes... ah !...

Viens vite, mon âme, car déjà je te cherche et je ne puis croire que toute cette journée va passer sans que tes beaux yeux me disent : « Je t'aime ! »... Viens, car j'ai besoin de te voir et de te presser sur mon cœur...

Ce besoin, Arthur l'éprouvait sans doute à un degré moindre, car il se fit attendre, et pendant si longtemps, que de la surprise Ninie passa aux soupçons, puis à la colère et au désespoir.

Lundi 25 mai.

Pas de lettre, pas de toi !... Je n'y comprends rien, et pourtant je m'y attendais. Quatre ou cinq jours avant de quitter Paris, quelque chose me disait que tu ne me suivrais pas aussi tôt que tu me l'avais promis. Pourquoi ? je n'ose me le dire et encore moins t'en parler.

Ton père que tu attendais samedi n'était point arrivé lorsque tu m'as écrit, et hier il n'était donc pas encore venu ? Pourquoi ce silence devant un jour de retard ? Si le temps te paraissait aussi long et surtout aussi triste que tu le dis, resterais-tu tout un jour sans m'écrire ? Je sais ce que c'est que l'amour comme celui que

tu veux m'exprimer, et, libre, sans occupation comme tu l'es, à ta place, moi j'écrirais six et huit heures par jour !... Allons, allons, cher Arthur, Paris sans moi a encore quelque charme, n'est-ce pas ? Il le faut bien, puisque, ne dormant plus, tu y dépenses les heures de la matinée, de la journée et de la soirée sans sentir le besoin de me consacrer quelques minutes. Ne parlons plus de cela ; voilà quelques années que j'ai compris enfin combien mon imagination était folle, combien celle des amoureux était loin de pouvoir jamais lutter avec elle. Trop heureuse quelquefois d'accepter une erreur que tes paroles et tes yeux savent si bien apporter à mon âme ! Je n'ai donc pas droit de me plaindre puisque l'expérience et la raison restent sans force en ta présence ; hélas ! c'est bien assez de douter quand tu n'es plus là !...

« Mon Dieu, vas-tu dire, que sera-ce donc lorsque, pendant cinq mois, mes lettres même ne parleront pas pour moi ? » — Oh ! cela est différent, mon Arthur. Sur le bâtiment qui va t'emporter, tu n'auras qu'à penser ; la mer impose au cœur et à la tête, elle donne une âme, et l'âme est faite pour aimer ! Devant l'immensité on ne songe pas au plaisir, c'est du bonheur que l'on rêve ; l'infidélité serait un crime, car là toutes nos pensées sont grandes, généreuses, là Paris est bien peu, ses passions bien misérables, là enfin il me semble que toutes les vertus seraient faciles et l'amour éternel !... Tu reviendras donc amoureux et constant si tu pars sans avoir cessé de m'aimer. De mon côté, cher Ar-

thur, ne crains pas l'oubli de ma tendresse ; je te suivrai dans ce long et si glorieux voyage, et, lorsque tu feras ton quart, regarde à tes côtés, ma petite ombre y sera.

Voilà une longue lettre, j'espère, pour un jour sans nouvelles, et demain, qu'amènera-t-il ?... Je suis toujours souffrante, ce qui me console un peu de ton absence, au moins je ne fatigue personne de ma triste mine. J'ai joué deux fois, et ce soir je répète *Vert-Vert* et *Richelieu ;* je suis sûre que tu arriveras le jour où ce dernier passera, tu auras vraiment du malheur.

Ta chambre est retenue ; j'ai choisi le meilleur hôtel, celui où je loge, place Royale, chez Lagouille. Si nous ne sommes pas prévenues du jour de ton arrivée, tu pourras te faire conduire chez toi. Adieu, mon Arthur, je baise tes grands yeux et tes petits pieds !

Jeudi, 28 mai.

Comme hier je me suis levée de grand matin, et, à huit heures, j'étais là, attendant le courrier. Hélas ! comme hier, mes yeux ont vainement cherché les tiens; cette fois seulement la malle était vide, et il ne m'a pas été possible même de penser que tu n'avais pas trouvé de place. Je suis restée pour savoir si j'avais une lettre ; mon fils m'a écrit, voilà tout. Il me dit que tu te plains de mon silence, je rirais de cette plaisanterie si mon cœur pouvait accepter quelque joie. Procédons par ordre. Je suis partie de Paris jeudi soir ; arrivée à Caen vendredi et, ne sa-

chant pas que la poste partait à une heure, je t'ai écrit deux heures après mon arrivée ; la lettre a été portée trop tard. Tu m'avais dit en me quittant : « A dimanche ! » je ne pouvais donc pas écrire le samedi, puisque ce jour-là tu devais quitter Paris. Le dimanche, je n'ai rien reçu. Le lundi, ta lettre arrive, où tu me dis : « Je serai à Caen par le courrier » ; cette lettre m'a été remise au théâtre, pendant ma répétition ; il était trop tard pour y répondre, et le lendemain c'était inutile, puisqu'à six heures tu devais encore quitter Paris. Mercredi, à sept heures et demie, j'étais dans la cour de la poste ; la malle arrive, rien. Je rentre, je t'écris en attendant ta lettre (d'excuse au moins), pas de lettre. Aujourd'hui j'espère ta présence, je cours à la poste, rien, pas de lettre encore, et mon fils me dit que tu te plains de moi !... Tiens, mon cher Arthur, sois donc plus franc ; tu es retenu à Paris par quelque chose qui te rend plus heureux que mon amour, et je m'y attendais. Depuis que je me suis donnée à toi *tout entière*, il m'a été impossible de ne pas voir dans nos discussions continuelles autre chose que ton mauvais caractère. Tu ne m'aimes plus comme à dix-sept ans, quoi que tu en dises, je ne suis plus tout pour toi ! L'amitié déjà m'avait volée beaucoup, ton âme avait compris une seconde affection, elle en a besoin. Je t'ai vu avec chagrin et frayeur te jeter dans une société d'hommes blasés ; à force de prières tu t'en es éloigné, mais je ne suis plus là et, lorsque devant cinquante-six lieues, Arthur résiste au désir que j'ai de le presser dans

mes bras, c'est que le seul obstacle est sa volonté. Et tu veux que je ne soupçonne pas, que je ne sois pas certaine que j'ai perdu la moitié de mon pouvoir sur ton cœur !... Ah ! pourquoi t'ai-je retrouvé ? pourquoi le fol espoir que tu es venu faire revivre dans mon âme n'a-t-il pas suivi celle qui repose aujourd'hui dans la tombe ? Pauvre mère !... « Après moi, disait-elle, Arthur n'aura plus qu'un amour ! » et, à cette heure peut-être, tu penses à une autre, tu la suis, la vois chaque jour, et moi je t'attends !...

.

Ma lettre allait partir, la tienne arrive. C'était bien la peine d'attendre trois quarts d'heure dans la cour de la poste ; enfin je la tiens. Sans doute le retard de ton père est un motif qui suspend dans mon âme le chagrin de ne pas te voir, mais, dans une lettre de huit pages, il y a deux lignes sur ce sujet. En m'écrivant : « J'arriverai mercredi », tu paraissais en train de quitter Paris la veille, et cependant ton père n'était pas de retour puisqu'il ne l'est pas encore. Tout cela n'est pas clair, mon pauvre ami ; tâche donc de te souvenir que je suis assez fine pour ne rien croire que de très bien calculé. Sans doute, si ton père n'est pas là, il ne faut pas partir, tu ne le dois ni le peux, car il convient d'attendre ses instructions pour ton grand voyage dont tu parles beaucoup plus que de celui de Caen. Il est vrai qu'alors tu ne pourras me toucher qu'en pensée et que maintenant, dans quatorze heures si tu le voulais, ta main serait sur mon cœur. Il faut donc bien saisir, bien concentrer cet avenir

de chagrin en délaissant le bonheur actuellement possible. Chercher la douleur, les revers, le doute, est un besoin de ton esprit !...

<div style="text-align:center">Samedi matin, 30 mai.</div>

J'ai reçu ta longue lettre, mon Arthur, et les grands reproches que tu adresses non à mon cœur mais à ma raison. Cela devait être : prendre ma lettre comme je l'ai écrite, c'était te voir forcé d'accepter tout l'amour qu'elle renferme, et, comme toi seul *sais aimer*, il a bien fallu me rappeler que le devoir te cloue à Paris et que moi, pour la première fois, je t'en faisais un crime et t'engageais presque à y manquer. Malheureusement j'ai bonne mémoire ; jamais mon cœur ni ma tête ne m'ont entraînée à conseiller des torts à celui que j'aime, et cette fois je n'ai pas plus à me reprocher que les autres. Tu m'as dit en me quittant : « J'attends mon père samedi », et je t'ai répondu : « S'il n'est point arrivé, il ne faut pas partir. » C'est vrai ; mais lorsque dimanche tu as vu qu'il n'était point encore à Paris, tu pouvais lui écrire et savoir ainsi la date de son retour ; alors, puisque voici dix grands jours que je suis partie et qu'en quatorze heures tu peux être près de moi, tu pouvais me rejoindre, passer ici trois ou quatre jours et repartir pour Paris la veille de l'arrivée de ton père : c'est du moins ce que l'amant le plus ordinaire aurait fait en pareille circonstance. Vois-tu, mon pauvre Arthur, tu m'as trop donné, trop appris, pour que le plus petit changement de ta part m'échappe jamais ! N'importe, lundi à huit

heures, je t'attendrai, peut-être pas la figure aussi joyeuse qu'elle l'eût été mercredi, mais l'âme bien émue et bien pleine d'un amour qui maintenant est ma vie.

Ton voyage à Sainte-Hélène t'occupe beaucoup trop, Arthur. Tu sembles craindre que cette séparation refroidisse mon cœur, tu te fais vieux et laid au retour comme si ton absence devait durer trente ans ; mon Dieu, si tu places ainsi ma tendresse toute dans mon imagination, si par elle seulement tu te crois aimé de moi, vois donc alors combien tu vas l'enrichir. Être aimée du seul homme qui pourra dire : « Je suis né sous les yeux de Napoléon à Sainte-Hélène, je l'y ai vu mourir et je suis allé chercher sa dépouille pour la rendre à la France ! » — Allons, allons, avec beaucoup moins d'imagination que je n'en ai, que tu ne m'en donnes, il y a là de quoi tourner la tête à la femme la plus froide et la plus sage. Reviens donc noir et avec cinq grands mois de plus, tu verras si je t'aimerai moins, injuste, ingrat !

Samedi, 3 heures.

Je rentre de ma répétition où il m'a fallu porter un cœur déchiré, une tête à moitié perdue. Je rentre enfin, et me voici libre de penser à mon aise. Mon premier mouvement a été de demander à Rosier cette affreuse lettre qui vient de briser tout mon avenir ; la pauvre femme, en me voyant si tremblante il y a trois heures, l'a lue et brûlée après mon départ, mais je la sais, je la vois. C'est la même écriture que celle qui m'a

été adressée à Paris et que vous avez gardée, elle m'apprend enfin qu'Arthur m'oublie dans les bras d'une autre, et que cette autre il l'a vue avec moi, qu'il l'a revue avec ma fille et que c'est près d'une partie de moi-même, le deuxième jour de mon départ, qu'il a foulé aux pieds ses serments et notre amour, un samedi, et je sais tout, aujourd'hui samedi... Ah ! le maudit jour, il ne s'est jamais démenti !

J'ai peine à croire que vous puissiez lire ce que je vous ai écrit au premier moment, j'étais si troublée et je tenais tant à ce que cela partît ; mais si vos yeux *malades* ne distinguent pas tout, le nom que j'ai tracé et qui ne vous échappera pas suffira pour vous faire deviner le reste. Si l'on m'avait écrit : « Arthur va toujours au Palais-Royal, et l'on dit beaucoup de choses », j'aurais pu accuser l'anonyme de fausseté ; un doux souvenir aurait pu te conduire à ce théâtre, et la médisance, la méchanceté faire le reste ; mais Arthur faisant remarquer ses assiduités à l'Ambigu, les bruits de coulisses circulant sur une liaison entre Madame Fierville et lui, une forte somme demandée par elle et donnée par vous, cela ne peut courir de bouche en bouche qu'avec quelques probabilités. Du reste vous voilà cette fois encore rival d'un comédien, car on dit que Guyon cherche à renouer avec elle, nouveau sacrifice qu'on va vous faire, sans doute, mais moins flatteur que le mien. Résister à un ancien amant n'est pas aussi difficile que de chasser celui qui se croit encore le nôtre, c'est ce que j'ai fait et ce qui a tout éteint chez

vous. Vous m'avez toujours aimée au milieu des obstacles, votre tête en a besoin, et depuis que je n'ai été qu'à vous, à vous seul, loin de trouver entre nous le bonheur que j'espérais, vous avez constamment repoussé cette ivresse que nous rêvions depuis six années. Vous m'avez fait payer bien cher ma ridicule croyance ; à mon âge vouloir un amour de roman, une fidélité sans borne !... J'ai ce que je mérite et je ne me plains que de votre peu de franchise... Lorsque je vous revis à Bordeaux, je ne vous demandai pas compte de vos dix-sept ans ; je vous tendis la main d'une sœur, comptant toucher celle d'un homme et d'un ami : c'est celle de l'enfant que je sentis tressaillir dans la mienne. Je me débattis longtemps contre une âme si dangereuse, et pour cela je laissai courir ma tête sans vouloir raisonner avec mon cœur. Je me laissai aller à toute la chaleur de mon imagination, je fis de nos nuits du délire, du ciel !... Vous partiez, je pleurais, puis je vous attendais ; vous arriviez, j'étais folle, et pourtant, lorsqu'un nouveau voyage nous séparait, je n'osais prévoir l'avenir. Une fois l'enfant parti, c'est à l'homme que je pensais, et cet homme avait vingt-quatre ans, il était beau, et moi... Puis, comprenant tout l'amour que j'avais pour vous, je me fis votre femme, et c'est quand je me crois digne de ce nom, quand je mourrais plutôt que de te tromper que tu me trompes, toi, Arthur !... L'enfant de Sainte-Hélène est mort et avec lui mon avenir. Adieu donc, et cette fois pour toujours. Je serai ce que vous me faites,

M. Bertrand. Arrière pudeur, délicatesse, amour véritable ; à moi tous les cœurs, toutes les têtes, et, après, mépris et pitié ! Je ne croirai plus à rien, telle sera ma vengeance, et, puisqu'on peut m'aimer encore, 'j'écouterai, j'encouragerai, j'augmenterai l'amour qu'on m'apportera ; je jouerai l'émotion, le trouble, le besoin d'un amour sans borne, je profiterai de tout l'empire que mon adresse me donnera ; puis, quand ma victime sera bien enchaînée, bien abusée, lorsque son âme en délire s'écriera : « Ciel et bonheur ! » je briserai tout sans pitié, sans remords, je la verrai souffrir comme je souffre aujourd'hui, et je m'éloignerai pour me jeter dans les bras d'un autre en prononçant votre nom !... Voilà ce que vous m'aurez faite, c'est affreux, n'est-ce pas ? Et tout cela, pour qui ? pour une femme belle, voilà tout. Ah ! je te le disais bien que je n'étais pas jolie et que, lorsque tu ne me verrais plus qu'avec tes yeux, je serais perdue ! Tes yeux, je ne dois plus les voir, ce regard qui me faisait mourir est à une autre aujourd'hui, et cinquante-six lieues me séparent de cette femme que je voudrais tuer !... Mon Dieu, si j'arrivais, si je te trouvais près d'elle, est-ce que ma présence ne te réveillerait pas ? est-ce que tu me verrais si désolée sans tomber à mes genoux ?... Que dis-je ? Quand cela serait, ton repentir me rendrait-il le bonheur ? Non. Quelques amants m'ont trompée, je l'ai su et, les voyant revenir plus amoureux que jamais, j'ai pardonné, oublié même, mais de toi je ne puis rien perdre, car tu m'avais tout don-

né, car tu m'as dit cent fois : « J'ai placé mon honneur et mon amour pour toi, ma Ninie, dans ma fidélité ; elle seule me distingue de cette foule d'adorateurs qui t'ont dit si souvent : « Je vous aime », et qui plus tard ont payé ton amour et les sacrifices par leur inconstance. T'aimer ! qui ne t'a pas aimée, qui ne t'aimera pas ? Moi seul pourtant l'aurai fait, car moi seul n'aurai jamais à rougir devant ton regard et tes questions ; et si jamais mes sens étaient plus forts que ton souvenir, tu ne me verrais plus ». — Eh bien, Arthur, tu as tenu parole, car je t'attends depuis huit jours et tu n'es pas venu !

Dimanche, 6 heures du matin.

Dans quatre heures tu recevras mes deux lettres d'hier, dans quatre heures tu souffriras aussi, car tu ne m'abuseras plus. Quelle joie tu devais éprouver en allant chaque soir à ce théâtre séparé de moi par cinquante-six lieues ! Quel plaisir de suivre sans crainte les pas de cette femme que tu trouves belle et que ma présence ne peut tourmenter. Je te vois d'ici, les cheveux arrangés, tes petits pieds bien chaussés, sortir de chez toi sans tourner la tête à droite, par crainte ou par souvenir ; je te vois heureux, oui, et peut-être à cette heure dans ses bras, peut-être roulant dans ta tête, en rentrant chez toi, l'excuse que tu vas m'envoyer pour ne pas partir ce soir. Ne cherche point, pauvre Arthur, encore quelques pas et mes lettres te diront que je sais tout. Que vas-tu me répondre ?

La vérité, n'est-ce pas ? c'est au moins le devoir d'un honnête homme

Quelle joie toutes les femmes doivent éprouver à Paris ! Enlever à Déjazet le cœur d'Arthur Bertrand ! On n'a plus rien à envier après cela. Et moi, pauvre sotte, qui t'avais annoncé ici ; moi qui vantais si haut ta constance et notre amour ; moi qui riais de ces petits soupirants qui devaient rentrer sous terre devant ta présence ici ; moi qui comptais les jours, les heures de ma solitude, et qui répétais sans cesse à Madame Couturier : « Il m'aime tant ! » Depuis hier elle me demande ce que j'ai, pourquoi je la fuis à la veille d'être heureuse, car demain c'est lundi !... Mon Dieu, mon Dieu, je voudrais être morte demain !...

 Dimanche, 10 heures.

Votre lettre arrive. Ah ! si elle était sincère, je serais à genoux devant elle et devant Dieu pour la remercier de tant de bonheur ! Mais non, elle ment, car vous deviez arriver lundi et elle m'annonce encore un jour de retard. Vous avez donc bien de la peine à la quitter ! N'importe, j'ai votre parole, et puisque vous persistez à me tromper, à vous faire fidèle lorsqu'une autre reçoit vos baisers, je vous accepte ainsi. Venez, ah ! de grâce, venez. Mardi je serai à la poste, il faut que je vous y voie, car si vous tardez vous me trouverez folle ou morte, entendez-vous, Arthur ! Venez mardi, je vous le demande au nom de votre mère, puisque votre amour est fini. Adieu, je souffre horriblement. Non, restez,

si vous ne devez apporter que des regrets. Arthur, encore un regard, un baiser, puis tuez-moi, car je ne peux plus vivre si vous ne m'aimez plus !... A mardi, n'est-ce pas ?

Il fut exact cette fois, passa trois semaines avec elle, à Caen ou à Evreux, et regagna Paris où il ne devait que passer.

<div style="text-align:right">Evreux, 24 juin.</div>

Ta lettre, mon bon chéri, ne m'est arrivée que mardi, et cependant elle est datée de dimanche. Si tu savais comme j'ai été triste et inquiète pendant ce long jour d'une vaine attente. Je t'ai écrit deux fois, mais, si tu as quitté Paris aussi tôt que tu me le dis, auras-tu pu seulement recevoir une de mes lettres ? Tu n'as dû partir que mardi, supposons même lundi, et tu as quitté Paris sans m'avoir jeté un adieu sur le papier !.. Je ne recevrai donc plus de lettre que de Toulon, à moins qu'en route tu ne trouves le temps de tracer quelques lignes ; tu le pourras si tu le veux. Combien je te plains de faire un si long voyage en diligence; en cela encore quelque chose réunira nos mauvaises fortunes, car, si tu n'as pas reçu ma première lettre, tu sauras que M. Lefloch (1) m'a écrit que toutes les malles étaient prises et que, par le plus grand des hasards, il avait trouvé en tout et pour tout l'intérieur d'une diligence qu'il a de suite arrêté et payé 348 francs. Me vois-tu au milieu de six places ! Ah ! si tu avais été là, comme tu au-

(1) Avoué et journaliste, que Déjazet, chargeait de la plupart de ses affaires.

rais allongé tes grandes jambes et comme je me serais couchée sur toi !... Après demain vendredi, à cinq heures du matin, je quitte Evreux, et sans regret, je te le jure. J'ai d'énormes succès, mais peu d'argent ; enfin j'aurai gagné ici huit ou neuf cents francs, c'est toujours cela.

Ta lettre est pleine de découragement, chère âme. Pourquoi placer sans cesse la mort entre nous ? Est-ce parce qu'elle seule peut nous séparer ? Alors je te pardonne et je souris même de tes craintes. Non, non, mon Arthur, je n'ai pas reçu ton dernier baiser ; bien d'autres doivent encore me rougir les lèvres et me brûler le cœur, et dans cinq mois au plus tard tu seras dans ma petite chambre, dans mon petit lit... Oh ! que nous serons heureux et que je serai fière d'être ta femme !

Allons, écris-moi bien vite une bonne et longue lettre, j'en ai besoin. J'arriverai à Lyon le 30, jour de ton départ de Toulon ; pense à moi ce jour-là comme je penserai à toi ; j'irai prier Dieu, et tu sais pour qui ?...

<div style="text-align: right;">Paris, 27 juin.</div>

Me voici à Paris, cher Arthur, bien triste d'abord de ne t'y plus trouver, et bien colère contre toi de n'avoir rien reçu depuis ton départ de lundi 22. Le temps ne t'a cependant pas manqué ; en diligence on en trouve chaque jour pour manger et écrire, car partout on s'arrête pour dîner et, même en dînant, il est facile de tracer quelques lignes. En huit jours une seule lettre, c'est peu pour un amant qui dit aimer comme

toi, conviens-en. Mais je ne veux plus te gronder ; au moment de quitter la France pour un si grand et si beau voyage, je ne veux pas t'affliger par mes reproches et mes plaintes ; tu ne m'as pas écrit, c'est malheureux pour moi, mais, si tu n'en as pas senti le besoin, tu as bien fait...

Je ne sais si ma lettre te trouvera encore à Toulon; je l'espère, les journaux disant que vous ne partez que le 6 ; dans ce cas je pourrai même t'écrire de Lyon, car, moi, il faut que je t'écrive, j'en ai besoin, mon Arthur. Je pars demain, à six heures du soir ; toi, tu dois être arrivé au moins aujourd'hui ; six jours en diligence ont dû te paraître bien longs. Je serai à Lyon le 30, aurai-je une lettre ? Oui, n'est-ce pas ; l'ami le plus ordinaire le ferait.

Tu sauras que M. Haquette, en me comptant ma dernière recette, a voulu me retenir près de cent francs pour tes loges, loges que M. Haquette devait te demander à Paris, en dînant avec toi le dimanche, comme vous en étiez convenus, chose qui ne s'est pas faite à cause de ton départ du lendemain. Je n'ai pas voulu les payer, disant que cela te blesserait, que tu étais bon pour cent francs et que j'allais t'écrire pour cela. Donne-moi donc un mot pour que ton homme d'affaires me les remette. Je n'ai pas acquitté cette dette, je te le répète, dans la crainte de te contrarier, tu es si original quand je te propose mes services d'*ami* (1)...

1. *L'originalité* du fils Bertrand souffrait des exceptions; les lignes suivantes le prouvent :
<p style="text-align:center">Caen, 18 juin 1840.</p>
Il faut, ma chère petite Ninie, que tu aies l'obligeance de

Ecris-moi donc, vilain oublieux, il me semble que voilà six mois que je n'ai eu de tes nouvelles. Mais, aussi, une lettre en huit jours ! Mon cœur en est navré et, quand je te vois au moment de monter en malle-poste si désolé, si aimant, je m'y perds !...

A Lyon, où elle arrive au jour fixé, Déjazet trouve encore, dans la négligence d'Arthur, un motif de larmes.

<p style="text-align:right">Lyon, 2 juillet.</p>

Quelques lignes seulement, car le temps presse et peut-être même cette lettre ne t'arrivera-t-elle pas ; aussi, craignant que tu n'envoies pas à la poste, je l'adresse à ton nom à Toulon, elle doit ainsi te parvenir.

Ce que j'apprends ici est étrange. D'abord la voiture ne t'a pas emmené jusqu'à Lyon ; tu t'es donc arrêté en route, et tu ne m'a pas écrit. Puis tu es resté ici, à l'hôtel de Milan, assez de temps pour d'abord parler au directeur et aller ensuite, le soir, dans les coulisses du Grand-Théâtre, et tu ne m'as pas écrit ! Enfin voilà treize grands jours que tu m'as quittée dans un état à croire que tu allais mourir, et j'ai reçu quelques lignes écrites la veille de ton départ de

m'envoyer mille francs. Le notaire qui m'attend dans deux jours à Paris a cru probablement que d'ici-là je pourrais me passer des fonds que je lui ai demandés. Tout heureux que je puisse être de m'adresser à toi, tu comprends, ma Ninie, combien le rouge me monte au visage. Le 20 dans la journée ou le 21 au matin, j'enverrai à ta fille une lettre qui te sera remise à ton arrivée et contenant le billet que je te prie de m'envoyer.....

<p style="text-align:right">Arthur BERTRAND</p>

Nous verrons bientôt que, deux ans plus tard, la dette contractée pour quarante-huit heures au plus subsistait encore.

Paris, depuis rien ! Pour un homme qui dit tant m'aimer, c'est au moins de l'indifférence, si ce n'est pas de l'oubli. De l'oubli ! lorsque devant cette église, lorsque je te conduisais au courrier, tu t'écriais avec désespoir : « J'ai dans l'idée, ma Ninie, ma femme, que je te quitte pour toujours ! » — Hélas ! hélas ! c'est ton cœur qui me disait adieu ; ton corps vivra, il reviendra, et pour moi tout sera resté à Evreux. Cela devait être. Mon entrée dans ce temple, où j'allais faire bénir la bague qui doit te préserver de tout danger, avait quelque chose de sinistre. Ces cierges qui brûlaient, ces voix qui semblaient prier pour les morts, tout cela était d'un triste présage ; déjà l'augure s'est accompli. Ah ! si, comme toi et avec toi, je pouvais monter sur le bâtiment qui va t'arracher à la terre, si je pouvais y vivre avec toi, pour toi, seule et toujours, alors, oui, j'emporterais ton amour dans la tombe, car là plus d'autres femmes, d'amis, de plaisirs... Mais, hélas ! dans quelques mois tout cela revivra pour toi, tout cela sera brillant, jeune ; moi seule j'aurai vieilli, car la pensée de ce moment où tout ton amour disparaît me fera plus vieille que le temps !...

Lyon, 3 juillet.

Cette lettre vous sera remise au moment où vous quitterez la France. Je sais que l'on ne s'embarque que le 6. Grâce à l'expédition dont vous faites partie, j'ai quelques nouvelles par les bruits publics, autrement j'ignorerais si vous vivez encore ! Et j'ai pu croire à votre amour, lors-

qu'en ce moment je cherche en vain même une preuve d'amitié ! Il faut que vous soyez bien heureux pour qu'une pareille indifférence se soit glissée dans votre cœur, car en perdant mon titre d'amante, ce qui devait m'arriver d'un instant à l'autre, j'avais du moins espéré conserver celui de votre amie, de votre mère. De tout cela, rien ; oh ! oui, vous devez être bien heureux. A cette heure, si j'avais une amie pour me comprendre, je déposerais la douleur et les larmes qui m'oppressent au fond de son âme et, je le sens, je souffrirais moins ; mais je suis seule, car ceux qui m'entourent ne peuvent ou ne doivent rien partager de ce que j'éprouve. A vous donc mes derniers cris, mes derniers regrets ; à vous mes derniers vœux au ciel pour le bonheur d'un homme, car, les hommes, je veux désormais les mépriser. Aussi je vous garde enfant dans mon souvenir ; enfant, vous m'aimâtes comme j'aurais voulu l'être il y a vingt-cinq ans, comme je ne devais plus l'espérer aujourd'hui que les années me pèsent, et j'effacerai de ma mémoire et de ma vie celle qui vous ramena de cette Martinique où vous apprîtes à tout aimer et à tout oublier.

Partez donc, enfant, allez revoir ces lieux sacrés où votre mère vous fit une âme, et ne songez plus à moi, que vous laissez bien malheureuse : Dieu lui-même vous interdit de me tromper par des lettres mensongères. Partez, la prédiction s'est accomplie. Souvenez-vous de ce qu'à Evreux, devant l'église, vous m'avez dit ; j'en riais alors, et, toute confiante dans le déses-

poir qui vous accablait, j'y entrai pour prier pour vous, quand c'est pour moi que j'eusse dû le faire... Eh bien, soyez heureux, et que je souffre dix ans contre vous un jour. Adieu ! Arthur, comptez sur ma montre les tristes heures que vous me laissez... adieu !

Ce n'est pas le 6, mais le 7 juillet 1840 que les frégates françaises quittèrent la rade de Toulon. Bien que l'amant léger fût parti sur un froid adieu, son indulgente maîtresse n'en rédigea pas moins, pendant la traversée, cinq longues épîtres qu'Arthur Bertrand reçut à différentes escales.

<p style="text-align:right">Lyon, 12 juillet.</p>

Il est fâcheux, mon cher Arthur, que les journaux s'occupent assez de votre voyage pour que je sache que, depuis votre dernière lettre, vous avez eu vingt fois le temps de me récrire ; il est fâcheux aussi que le pauvre diable qui s'était chargé de ma missive et que vous avez assez mal reçu si je l'en crois, il est fâcheux, dis-je, que ce moyen employé par moi en désespoir de cause, vous ait ôté toute possibilité de nier encore l'envoi et l'arrivée de cette dernière lettre. Voilà, ne vous en déplaise, la huitième que je vous écris, et tout cela sans réponse !...

On m'apporte le journal et j'y vois l'annonce de votre départ. Vous deviez m'écrire en mettant le pied sur *la Belle-Poule*, aurai-je une lettre aujourd'hui ? A tout hasard, j'envoie ce chiffon de papier à la poste, peut-être vous le fera-t-on passer ; en tous cas, vous trouverez la copie que j'en prends à votre retour. Dans cinq mois !...

vivrai-je encore ? la mort vient si vite. Hier, à huit heures du soir, je serrais dans les coulisses la main d'un bon vieux camarade, le père Constant, homme plein de talent et de bonté ; dix minutes après il tombait mort, on l'enterre aujourd'hui. C'est beau de mourir ainsi, mais pour ceux qu'on laisse c'est affreux. Donc, me disais-je, il y a dix minutes ce brave homme était debout, sans souffrance, l'espoir au cœur, car il attendait un fils gradé depuis peu dans la marine et qu'il devait embrasser dans huit jours ; moi, j'ai cinq mois à attendre, et jusque là il me faut non seulement craindre l'avenir, mais encore me désoler sur un passé d'oubli et d'ingratitude, il me faut renoncer enfin à ma dernière illusion d'amour, car Arthur ne m'aime plus comme il m'a aimée, comme je croyais qu'il m'aimerait toujours ! Il a quitté terre le 7 juillet, c'est aujourd'hui le 12, et pas une ligne ! Voilà bien les hommes !... Il y a trois ou quatre ans, lorsqu'il partit pour la Martinique et qu'alors je ne me croyais quelques droits qu'à son amitié, je reçus de Cherbourg son dernier adieu à la France et, je le crois, son dernier soupir d'amour, car depuis l'enfant s'est fait homme, et, les hommes, pourquoi et comment nous aiment-ils ?

Arrêtons ici ma pensée et ma plume ; d'ailleurs, si cette lettre doit se perdre, j'en ai déjà trop dit. Adieu donc, Arthur, qui déjà êtes si loin ; adieu, vous dont la dernière lettre est si froide, si gênée, qu'en relisant j'ai compris le devoir à mon importunité seule... Hélas ! à moi mon courage et le temps !

Marseille, 14 août.

A moi le temps ! m'écriais-je le 12 juillet. Voilà un mois et deux jours de cela ; le temps, il a passé, mais non mon chagrin. Cependant j'ai reçu une lettre de vous, de toi, Arthur, mais je l'ai reçue lorsque rien de la terre n'effaçait plus mon souvenir. N'importe, merci, car elle m'a faite heureuse, même avant de l'avoir lue. Je suis restée sous le charme de la surprise et de ton écriture un bon quart d'heure avant d'oser briser le cachet. J'allais quitter Lyon lorsqu'elle m'est parvenue le 2 de ce mois. Jusque-là tout avait été pour le mieux ; argent, couronnes, rien n'avait manqué. J'avais même clôturé par une bonne action ; quoique malade, je m'étais dit : « Allons toujours, cela me portera bonheur ! » — Hélas ! arrivée ici le mercredi, j'étais affichée pour le lendemain : impossible, pas de voix ! Je remets à vendredi, rien encore ; enfin, le lundi je me risque, et, après le premier acte de *la Comtesse*, il fallut renoncer au reste et rendre l'argent : on ne m'entendait plus parler. Depuis, j'attends. On m'a saignée, je ne vois personne, défense même d'écrire, cela fait porter le sang à la gorge... Cependant, après quatre grands jours de soumission absolue, je prends la plume, mon pauvre ange, pour tromper ma douleur en causant avec toi... J'ai relu ta chère lettre au moins quarante fois ; elle me semble plus tendre que celle envoyée le matin de ton départ, j'y ai retrouvé de temps en temps mon Arthur d'autrefois. Tu vas t'arrêter à Cadix, me dis-tu, et moitié par crainte, moitié pour moi,

tu ne te laisseras pas séduire par les jolies femmes du pays. Combien je rends grâce à ta prudence ; sans cette première moitié, la seconde ne préserverait ni toi de tes remords, car tu as juré, ni moi d'une pénible déception. Conserve ta peur le plus longtemps que tu pourras, cher Arthur ; pourquoi faut-il que rien de ma main ne puisse t'entretenir dans cette heureuse disposition ? d'ici au mois de janvier elle aura le temps de s'affaiblir, et alors... je ne veux pas songer à cela et encore moins le savoir si cela doit arriver...

Je suis brûlante, aussi vais-je me mettre au lit. Fasse le ciel que demain, en m'éveillant, ma pauvre voix soit revenue. J'attendrai jusqu'à lundi, puis, en désespoir de cause, je partirai pour Paris : j'aurai perdu six mille francs. Bonsoir, mon Arthur...

Dimanche, 16 août.

Hier je n'ai pas quitté le lit de la journée ; aujourd'hui je suis mieux, l'eau est tombée toute la nuit, ce qui a rafraîchi le temps. Ma pauvre voix va mieux aussi, mais ce mieux est bien peu de chose. Le médecin prétend que je pourrai chanter mardi, j'en doute, et j'ai peur de renouveler la scène de lundi ! Oh ! cette fois, j'en deviendrais folle !

Ma vie est bien triste ici, mon Arthur ; seule, toujours seule. Arnaud vient bien me voir, souvent même ; mais tu le connais, il a de cet esprit qui fatigue la tête et les oreilles. Et puis, il est amoureux ; sa maîtresse est partie pour Liège,

elle est jeune et jolie, à l'en croire, et il me faut entendre le récit de son premier baiser jusqu'au dernier. Dans toute autre bouche pareil tableau m'intéresserait et, malgré la distance qui nous sépare et les vagues qui t'emportent, je saurais bien, mon beau chéri, te prendre par la main et faire en imagination partie carrée ; mais ce vieux fou me dégoûte, et je suis furieuse que l'amour, cet amour que j'entends, soit compris et senti par une tête pareille. Aussi, je te le répète, il m'ennuie à mourir et je suis heureuse quand je vois arriver le samedi, car il part pour sa campagne jusqu'au lundi. Il est comme une âme damnée de mon accident, lui qui m'avait prônée à tous, dans *Richelieu* surtout ; aussi suis-je assaillie de demandes à ce sujet. Comme j'ai dit que peut-être je partirais sans rejouer, on me supplie de donner seulement *Richelieu* ; les sots, comme s'il fallait moins de voix pour cette pièce que pour les autres !...

Samedi, 22 août.

Je pars, cher Arthur, je quitte Marseille sans avoir pu rejouer ! Voilà bien de l'argent perdu et mon petit amour-propre bien froissé ! Enfin, peut-être retrouverai-je ma voix à Paris ; s'il en était autrement, que deviendrais-je ?... J'ai passé ici de tristes jours ; le médecin prétend que mon imagination m'a empêchée de guérir, c'est possible. Je vais me reposer vingt jours à Paris. Ah ! si tu étais là, par le beau temps qu'il fait, comme nous irions à Versailles, comme nous monterions à cheval, comme nous

irions voir de bons mélodrames !... Enfin, je passerai souvent devant ton hôtel, devant le café de Londres et, puisque mon imagination est si fertile, peut-être me donnera-t-elle quelques heures d'illusion ?

On parle de la guerre, de la guerre avec l'Angleterre ; mon Dieu, si cela arrivait, que deviendriez-vous dans une pareille position ? Je prie Dieu chaque jour qu'il n'en soit rien et, lorsque je suis plus calme, je songe avec joie au beau jour qui me verra voler vers toi sur la route de Neuilly. Me verras-tu parmi tout ce monde ? Moi, je te trouverai bien au milieu du cortège, et lorsque tout un peuple criera : « Vive Napoléon ! » une seule bouche prononcera un autre nom, et ce nom, cher ange, c'est le tien, Arthur, mon Arthur à moi, qui avec ses beaux yeux me dira : « Me voici, Ninie, je suis revenu de ma noble mission et je te remercie d'avoir relevé mon courage prêt à s'évanouir au moment du départ ; me voici, sois fière de moi, ma femme, ma seconde mère ! »...

<p style="text-align:right">Paris, 29 août.</p>

J'arrive bien fatiguée, mon ami. J'ai fait un voyage horrible et je crains une maladie sérieuse ici. Enfin je suis chez moi, c'est quelque chose. Demain je te dirai comment je me trouve, car maintenant je vais me mettre au lit. A demain donc, mon cher ange !...

Ainsi qu'elle le craignait, la maladie de Déjazet fut grave. C'est le 26 novembre seulement qu'elle

reparut au théâtre. On l'applaudit d'autant plus ce soir-là qu'on avait craint pour sa raison, sérieusement atteinte par la peur de voir sa carrière brisée.

Pendant que Virginie se débattait contre le mal et le chagrin, Arthur, rendu meilleur par les grandes choses dont il était témoin, rédigeait à son intention un journal du voyage accompli avec les meilleures chances (1). Le 30 novembre effectivement, on apprenait que la frégate portant les restes de l'Empereur avait mouillé à Cherbourg après une bonne traversée. Ce fut dans toute la France une émotion profonde, et les dispositions furent aussitôt prises pour faire, de l'entrée des cendres à Paris, une cérémonie triomphale. C'est le 15 décembre, qu'au bruit de l'artillerie et en présence d'une foule immense, le char impérial quitta Neuilly pour gagner par les Champs-Elysées l'église des Invalides, où l'on voulait donner au grand capitaine un tombeau digne de lui.

Une bise glaciale soufflait ce jour-là. Bien qu'obligée encore à de grandes précautions, Déjazet, comme on pense, assista au superbe spectacle ; elle le dit dans cette page ardente, prélude d'étreintes longtemps attendues :

15 décembre, 3 heures.

Je rentre, cher ange, et depuis huit heures du matin je suis en route. Enfin, j'ai vu ! d'un peu loin à la vérité, mais assez cependant pour croire t'avoir aperçu dans la première voiture ; me suis-je trompée ? Ta lettre m'est remise à l'instant et bien trop tard, tu le vois, pour remplir

1. Sa relation parut l'année suivante chez le libraire Paulin avec ce titre : *Lettres sur l'Expédition de Sainte-Hélène en 1840, par Arthur Bertrand, né à Sainte-Hélène*. Banale et sans chaleur, elle ne vaut pas qu'on s'y arrête.

ton désir. N'importe, j'étais là aussi, moi, et pas un cœur n'a été aussi heureux que le mien. Viens donc vite, à présent, viens que je baise tes yeux, que je réchauffe de tout mon amour enfin ton cher corps qui doit être glacé. Viens ! qu'après un devoir si noblement rempli le bonheur soit pour toi, pour nous ! L'heure marche, j'écoute, il me semble de minute en minute entendre le bruit de tes pas : je les connais si bien. Il y a tant de vivacité, d'amour dans ta manière d'entrer chez moi ! Si tu me surprenais t'écrivant, il me semblerait, depuis que je t'ai revu, ne t'avoir pas quitté ; car mes yeux ont suivi bien longtemps cette voiture, et, depuis, une douce pensée calme et attise en même temps mon impatience. Je te sais ici, sous ce même ciel, respirant le même air. Je ne crains plus de te perdre, les longs six mois sont oubliés.

Quelle fatalité ! je joue en second ce soir, et, si tu arrives tard, il faudra que je te quitte à six heures ! Mais ce soir, à minuit, je serai tout à toi, et comme samedi je ne m'écrierai pas en m'éveillant : c'est un rêve ! car j'ai rêvé, n'est-ce pas ? mes bras ne t'ont pas encore saisi sur ma poitrine, je ne t'ai pas dit je t'aime, à en mourir ! c'est ce soir, ce soir seulement que cette réalité m'attend : Mon Dieu, le ciel est donc pour tous, aujourd'hui !... Tu n'arrives pas ! je m'arrête et, bien attentive, je ne perdrai pas ton premier bruit, il agitera si délicieusement mon cœur !... Et si tu venais pas ?... Allons, je suis folle et je quitte la plume ; elle écrirait selon ma tête, et c'est toute mon âme que je veux te don-

ner ! A bientôt, n'est-ce pas ? Je vais t'attendre, je t'attends !

L'année suivante fut particulièrement féconde en discords et, par conséquent, en missives. Un billet aimable inaugure la série :

Je ne puis te voir de la journée, mon bon Arthur. Veux-tu donc ce soir, après *Richelieu*, me donner à souper ? Mais, je t'en prie, sans façons, sans tous ces plats, tous ces vins qui occupent la tête aux dépens du cœur, surtout lorsque le corps a moins faim que lui. Dis-moi où je dois aller te rejoindre ?

Mais bientôt des nuages obscurcissent leur azur. Mis en vedette par sa contribution à l'apothéose napoléonienne, Arthur Bertrand profite de la circonstance pour redevenir l'élégant viveur dont Déjazet s'était justement plainte. Elle en souffrit d'autant plus que des embarras financiers s'ajoutaient alors à ses peines intimes. Elle avait, l'an d'avant, acquis à Seine-Port, près Corbeil, une maison dont, par suite de sa maladie, elle ne pouvait payer l'annuité. On la poursuivait pour cette dette et pour quantité d'autres sans qu'Arthur daignât abréger pour elle une heure de ses plaisirs. Tant d'inconscience et d'égoïsme révolta Virginie, et Arthur, un beau jour, se trouva sans maîtresse. Aux paroles amères que dicta son orgueil blessé, répondirent trois lettres qu'il faut citer sans commentaires.

22 juin 1841.

C'est, dites-vous, parce que je sais que vous m'aimez que je vous quitte, et c'est quand j'ai

cru que vous ne m'aimiez pas que je vous ai gardé, puis repris. — Vous m'aimez ? Et que m'importe à moi un amour qui ne persuade que vous seul, un amour dépouillé de tous les riens qui remplissent l'âme et la pensée ? Regardez le passé et comparez ; autrefois compreniez-vous un plaisir, une distraction sans moi, et faisiez-vous un pas dans un autre but que celui de me chercher, de me trouver ? Maintenant chaque jour amène une nouvelle joie, un nouvel ami auquel vous vous attachez ; c'est chez lui que vous allez jouer des journées entières, c'est pour lui que vous courez dîner au Café de Paris. Le tir aux pigeons me vole tous vos mardis et, le soir, vous allez au Cirque, au spectacle, que sais-je ? quand je rentre seule du théâtre... Mon pauvre Arthur, savez-vous la date de ma désillusion sur votre amour ? D... a donné le premier coup de marteau qui devait faire écrouler l'édifice que j'en avais fait ; comme moi vous avez résisté à ses maléfices, mais, comme la vertu de l'homme n'est pas placée là, vous n'avez pas trouvé dans ce sacrifice une récompense assez douce pour ne vous point exposer à d'autres tentations et, à peine avais-je quitté Paris, qu'assidu au théâtre de Mme Fierville vous jouissiez du bonheur de provoquer ses coquetteries. Une seconde bonne pensée vous a-t-elle arrêté en si beau chemin ? je l'ignore, mais tout ce qui touche l'Ambigu a eu la conviction que vous m'aviez oubliée quelques jours dans les bras de cette jolie personne.

A Caen, à Evreux, vous aviez retrouvé vos dix-sept ans, c'est vrai, mais vous alliez partir pour

un voyage qui offrait quelque danger, et nous nous séparâmes inquiets sur l'avenir que notre amour seul défiait. Pendant ce voyage vous m'avez donné la preuve du vôtre, c'est encore vrai, dans les pages que chaque jour vous m'écriviez à la face du ciel. C'est que sous ce ciel ne vivaient pas les hommes au cœur flétri, au corps usé, dont chaque parole est un poison qui tue l'âme et conduit où ce pauvre Germain se trouve aujourd'hui ; sous ce ciel vous étiez entouré de braves qui ne méprisent la vie que pour l'offrir à la gloire et à Dieu ; aussi, là, vous m'aimiez ! Mais, au retour, êtes-vous resté longtemps l'amant que j'avais quitté à Evreux ? Il est inutile de vous rappeler ce que la saison des bals m'a fait souffrir, c'est alors que j'ai compris tout ce que vous m'aviez été et, dans mon désespoir, j'ai d'abord voulu rompre, espérant qu'entre ma perte et vos plaisirs, vous n'hésiteriez pas à redevenir l'Arthur du passé. Hélas ! plus que jamais vous vous êtes jeté dans ce tourbillon que je maudissais ; alors je suis allée vous y chercher, espérant encore que cette démarche amènerait une révolution dans vos esprits. Qu'en est-il résulté, mon Dieu ? une certitude que vous n'aviez pas peut-être, celle que je vous aimais en dépit de tout, et, depuis, vous n'avez fait qu'abuser de cet amour auquel vous n'avez pas cessé de croire, *quoi que vous en disiez.* Vous vous êtes plu à nommer de la tyrannie ce qui n'était que besoin de mon cœur, à me jeter au visage, quand je vous demandais un amant, que vous êtes un homme, et enfin par rire de ma colère ou de ma

Porté de Dimanche
arrivé de Lundi ! j'ai eu
une seule lettre de toi, cher
ami, et encore était-elle
écrite sous l'impression de
nos derniers adieux, bien
tristes !... et que depuis
cinq grands jours tu
sembles avoir oublié !
Voilà donc tes nouvelles
les samedis ! hélas, pour
cette fois je veux bien
qu'il n'est rien de sort
être le qu'il était, que
dans mes souvenirs !...

 Marie

Lundi matin

jalousie. Il fallait, pour supporter cela, une résignation ou une indifférence continuelle, j'ai essayé de jouer l'une et l'autre, le courage m'a manqué et je succombe enfin. Cette existence n'est pas faite pour moi ; mon cœur a besoin d'un ami, ma tête d'un amant, vous n'étiez ni l'un ni l'autre à mes yeux. Un ami s'occupe des peines et des douleurs d'une pauvre femme dont la santé est aussi mauvaise que les affaires. Ma santé ! vous en aggraviez le fâcheux état par le peu d'intérêt que vous me témoigniez ; souvent mes plaintes vous semblaient importunes ou ridicules, et vous restiez des journées, des soirées entières sans vous en occuper. Mes affaires ! je ne vous en veux pas de ne pouvoir les améliorer, mais il fallait mes larmes pour vous entendre en causer un peu : « Je vais chercher, demander », disiez-vous alors ; mais en bas de l'escalier vous laissiez vos promesses, vous oubliiez à Tortoni mes inquiétudes, et pourvu qu'à votre retour mes yeux fussent secs, ma bouche muette, il n'était plus question de rien. Aussi, en recouvrant votre entière liberté, avez-vous pu facilement employer le peu de temps que vous me donniez. Il vous est arrivé tant de fois de quitter avec regret les occupations qui vous retenaient loin de moi ; vous aviez fait de vos visites une sorte de devoir qui les rendait aussi froides que pénibles ; aujourd'hui vous pouvez sans crainte, sans impatience, entendre sonner six heures et minuit : homme tout entier, vous êtes libre !.. Moi, ma position est plus triste. Le jour je surmonte autant que possible la douloureuse conviction de

notre rupture, ma vie est à peu près la même, j'attends. Six heures sonnent ; m'entourant de toutes les lettres qui jadis m'apportèrent des excuses, je les lis une à une, le plus lentement possible, puis je recommence cette lecture jusqu'à ce qu'une autre heure m'appelle au théâtre. J'y vais comme j'en reviens, comme j'en revenais presque toujours, sans vous. Le soir, je n'ai point à vous y chercher, pourtant je reste là le plus tard possible, car c'est en rentrant que la vérité ne peut m'échapper. Je dormais peu quand vous étiez avec moi, à présent je compte chaque heure de la nuit, et elle est longue, mon cher Arthur, quand le cœur est aussi malade que le corps !... Le jour arrive sans m'apporter l'oubli, car bien des heures me restent à braver. Je ne vois ni ne touche aucune chose sans que votre nom s'y attache, et pourtant je les touche avec avidité et j'en arrive à regretter jusqu'à l'heure où vous me disiez adieu. Toutes ces faiblesses vous prouvent, Arthur, combien mon cœur est encore jeune et combien il avait besoin de ces charmes que vous compreniez et m'apportiez jadis. C'est folie, sans doute, de vouloir aujourd'hui trouver en vous l'enfant d'autrefois, mais pourquoi cet enfant savait-il aimer mieux qu'un autre, et pourquoi, dans sa bouche, le mot toujours persuadait-il au point d'assurer l'avenir ? Aussi vaut-il mieux le tuer que de le chercher sans cesse, il est donc mort pour moi ; M. Bertrand seul existe et, si j'ai rejeté sur lui toute mon affection, je lui épargnerai du moins mes reproches et mes larmes. A lui, à vous toujours

un amour qui sera le dernier mais qui n'exigera rien et ne gênera ni vos plaisirs ni votre dignité d'*homme* ; puissent vos nombreux amis vous faire une vie plus belle que celle que je voulais pour vous !...

<p style="text-align:center">23 juin.</p>

Je ne comprends pas bien pourquoi vous me redemandez votre lettre pour la finir, craignez-vous donc d'oublier ce qu'elle contient ? N'importe, la voici. J'attends le reste, que ni votre courage ni vos forces n'ont dû vous empêcher d'écrire, mais bien l'heure sacrée de six heures qui appartient aujourd'hui, comme toujours, à vos amis. Vous étiez fou, mon pauvre Arthur, en me demandant place dans ma loge des Variétés ; je ne suis pas encore en état de vous aborder *de sang-froid*, comme vous le dites et si, ce que je ne crois pas, je puis le faire un jour, ce jour est encore loin. Laissez-moi donc le temps de trouver assez de force pour dissimuler l'émotion de mon pauvre cœur, alors nous causerons. En attendant veuillez toujours accueillir mes lettres et, quoique vous m'ayez presque reproché un jour de trop écrire, j'espère que, dans la position où nous sommes, ce petit défaut trouvera grâce à vos yeux en faveur du motif qui m'entraîne. Croyez pourtant, mon cher Arthur, que je n'abuserai pas toujours, comme hier, du besoin de causer ainsi avec vous ; un pareil journal a dû vous priver d'un repos dont vous aviez sans doute besoin, puisqu'à minuit passé vous n'étiez pas encore rentré. Non, je serai moins

prodigue de mes pensées, d'ailleurs il y en a tant que je dois vous cacher ! C'est toujours si injustement que je vous accuse, et vous êtes si adroit à ne vous défendre que de vos moindres torts ! Par exemple, vous vous donnez beaucoup de peine pour vous justifier de l'oubli de mon mercredi, et vous croyez si bien l'avoir réparé par le sacrifice de M. F...! Mon Dieu, l'oubli, vous m'y aviez habituée. Mes invitations n'étant plus une partie de plaisir pour vous, j'étais depuis longtemps obligée de vous les rappeler, non seulement la veille mais même le matin dudit jour. Quand au sacrifice, il ne répare rien parce que c'est l'intention, le désir de vous trouver avec moi que je voulais, et que de ce désir vous faisiez une politesse... Mais je m'aperçois que, malgré ma promesse, cette lettre s'allonge, et je m'arrête. Adieu donc, mon cher Arthur, j'attends la suite promise ; ne craignez pas de vous étendre et de serrer vos lignes, vous !...

Mercredi, 30 juin.

Je vous écris aujourd'hui parce que je vous ai vu hier et que je ne puis résister au désir de vous confier mes tristes réflexions. Et puis cette rencontre a été si différente de ce que j'avais supposé qu'en vous expliquant bien tout le fond de ma pensée *d'hier* et *d'avant*, vous comprendrez sans doute le motif qui m'a fait me séparer de vous à ma porte avec tant de courage. Cela a paru vous froisser, mais en jetant un regard sur la conduite que vous tenez depuis huit jours, en vous rappelant mes lettres, les plaintes et les con-

seils qu'elles renferment, vous me trouverez tout à fait conséquente avec moi-même.

Oui, mon cher Arthur, si vraiment vous m'aimiez comme autrefois, les suites de notre rupture seraient bien différentes. J'ai rompu parce que vos amis me volaient un temps que vous trouviez toujours trop court lorsqu'il y a plusieurs années vous pouviez me le consacrer ; j'ai rompu parce que votre vie n'est pas celle qui convient à votre santé, à votre fortune et à votre nom. Vous jouez, vous buvez, et vous entendez des maximes qui doivent tuer l'âme et le corps. Eh bien, depuis le jour où je vous ai rendu votre entière liberté, vos désordres n'ont fait qu'augmenter. Vous vous êtes plu à me donner raison et à faire de notre première rencontre une bravade d'amour-propre et d'entêtement. Je ne sais si vous pensiez me trouver au Café de Londres, mais votre entrée a été celle d'un amant piqué, bien plus qu'affecté. Moi, j'ai été moins forte, car au bruit de vos pas, si connu pour moi, mon pauvre cœur semblait vouloir m'étouffer. J'ai tenu mes yeux baissés, car devant les vôtres je me serais évanouie ! Heureusement vous avez eu la force de dissimuler ou de ne point ressentir une pareille émotion, et à vos premières paroles, si sûres, si dégagées, j'ai senti mon courage renaître, à mesure que mes illusions disparaissaient. Cependant je n'ai point, comme vous, joué une comédie indigne de mon amour et de mes regrets ; je n'ai pas craint, moi, de vous laisser voir que je trouvais du bonheur à m'entourer de ce qui vient de votre ancienne affection. J'avais

mis dans ma pièce nouvelle (1) un seul bijou, et vous savez lequel ? Je l'avais mis pour obéir au besoin de mon cœur et pour vous montrer quel prix j'y attachais ; ce bijou je l'avais encore au souper, et il ne m'est pas venu à l'idée de vous le cacher, comme votre bague qui n'a reparu qu'au moment de quitter la table : je rougirais, mon pauvre Arthur, d'un calcul qui aurait pour but de vous faire douter de mes plus chers souvenirs.

Je vous l'ai dit, ma tête et mon cœur sont encore jeunes, et vos heureux dix-sept ans sont présents toujours à l'une comme à l'autre. A dix-sept ans, Arthur brouillé avec moi n'avait plus qu'une pensée, qu'un but, me voir et me prouver sa passion. Pour cela Arthur venait chaque soir à la même heure, dans la même stalle, voir la même pièce : il m'attendait, même avec la certitude de ne pouvoir me parler ! La nuit, le bruit de ses pas venait ou me reprocher mes torts jusque dans mon sommeil, ou me faire maudire l'obstacle qui me privait du bonheur de le presser dans mes bras ; le jour, je le trouvais partout, en rentrant, en sortant ; un tiers quelconque l'empêchait de m'aborder, mais il m'avait vue, nos cœurs avaient battu de la même émotion, Arthur n'en demandait pas plus !... Tout cela était de l'enfantillage, direz-vous ? c'est possible, mais c'était aussi de l'amour, de cet amour qui fait vivre doublement. Aujourd'hui que l'homme est venu, quelles compensations y trouvons-nous

1 *Mademoiselle Sallé,* comédie-vaudeville en 1 acte, représentée la veille, 29 juin 1841.

l'un et l'autre ? Au lieu de fuir une société que je déteste et méprise, vous en augmentez chaque jour les membres ; au lieu de refréner une passion qui me désole, vous jouez plus que jamais et vous me bravez au point de me dire hier : « Je suis lancé dans les paris et je marche à ma ruine ! » Au lieu d'éviter un penchant gastronomique qui attaque votre raison et brûle votre corps, vous vous faites une gloire de vous griser et, près de moi, sous mes yeux, vous affectez de ne jamais laisser vide votre verre. Tout cela, faux ou vrai, annonce peu, de votre part, l'intention de me toucher et de m'être agréable ; aussi vous m'avez trouvée ferme lorsque, devant tout autre conduite, je serais tombée à genoux, les bras tendus, les yeux pleins de larmes comme le cœur plein d'amour !

Vous le savez, Arthur, si une partie de ce que je vous reproche est effectivement un calcul chez vous, le reste malheureusement n'existe pas par la même cause ; c'est besoin, c'est plaisir pour vous, et je n'ai plus le pouvoir de l'emporter. C'est pourquoi j'ai rompu, c'est pourquoi tout est fini, et à jamais, car plus vous continuerez la vie que vous menez, plus ce cœur que je regrette s'endurcira, plus cette âme noble et grande s'amollira, plus votre imagination se blasera, et alors que me feront votre regard qui aura perdu sa douceur, vos paroles qui seront fausses, votre main qui ne tremblera plus dans la mienne ? C'est alors qu'Arthur et Bertrand seront tous deux morts pour moi, mais ils vivront dans mon souvenir, et cela jusqu'au dernier moment de ma vie, de cette vie que vous avez flétrie !..

Samedi, 3 juillet.

Cette lettre ne vous sera pas plus envoyée demain que celle de mercredi qu'elle continue ; un jour pourtant elle vous sera remise et alors elle vous portera toutes mes pensées.

Je viens de vous quitter après une conversation de deux heures, après vous avoir dit que depuis notre rupture de onze jours vous n'aviez rien fait pour me prouver vos regrets et votre repentir. Je viens de vous dire adieu au bas de mon escalier, et, en regardant par la fenêtre, je vous ai aperçu debout contre le mur, les yeux levés, comme autrefois dans la rue des Pyramides, comme lorsque vous aviez dix-sept ans. Oh ! vous le dirai-je, Arthur, j'ai senti tous mes souvenirs embrasser le présent, les années fuir, les morts ressusciter ; la voix de votre mère s'est fait entendre et, les yeux fixés sur la pendule, le cœur battant, j'attendais le départ d'Elise pour jeter un dernier regard sur l'ombre blanche placée en face de ma croisée, puis pour me précipiter dehors et courir à vous les bras tendus en m'écriant : « Enfant, me voici, je t'aime, viens, viens, que je te le prouve ! » — Hélas ! je vous ai quitté à une heure, il est une heure et demie, Elise vient de partir, et de ma fenêtre je cherche en vain l'enfant du passé ; l'homme a été plus fort, il a disparu !... Pauvre folle, on ne pense plus à toi et peut-être un mouvement d'humeur conduit celui que tu regrettes à de nouveaux égarements. Mon Dieu, est-ce ainsi qu'on prouve une sincère affection ?...

.

J'ai dormi trois heures et, au moment où je me lève, vous rentrez peut-être. Vous allez dormir et vous reposer d'une nuit que vous maudissez sans doute, car le temps passé près de moi a dû vous laisser de tristes impressions. Mon courage vous étonne et vous blesse, depuis six mois vous aviez l'habitude de me trouver si faible ! Aussi je vous aimais et je ne vous aime plus, voilà votre pensée ou plutôt vos paroles, car il est impossible que vous accordiez l'indifférence avec ma conduite d'hier. Cachée dans cette loge où j'espérais n'être pas découverte, quel motif m'y avait conduite ? Le besoin de vous voir, de vous fixer tout à mon aise, et d'étudier sur votre figure ce qui se passait dans votre âme. Hélas ! je vous ai vu calme, riant fort à propos des plaisanteries d'Alcide et de Sainville, applaudissant ce qui me semblait à moi stupide et révoltant, et ne vous souvenant pas que vous me laissiez l'entière liberté de rentrer sans craindre votre rencontre. Il a fallu être reconnue pour vous arracher de ce théâtre que j'aurais dû fuir une demi-heure plus tôt. Non, vous ne m'aimez plus, puisque vous me demandiez hier ce qu'il fallait faire pour me prouver le contraire. Vous me regrettez, je le crois, parce que votre cœur est bon et votre esprit juste quand vous voulez être vous, et vous savez que jamais vous ne rencontrerez une femme qui vous aimera comme je vous aimais, comme je vous aime encore ! Aussi vos menaces de poursuivre et de tuer mes amants me font-elles rire et pitié ; je n'en aurai plus et, si je dois encore inspirer quelque passion, je

plains le malheureux qui se présentera : je me vengerai durement de vos torts et des années qui ont vieilli votre cœur bien plus que votre figure !...

Dimanche 4 juillet, 11 heures du soir.

Je rentre du théâtre où vous étiez, mais en vain je vous ai cherché en sortant. Mme Doche joue en dernier au Vaudeville, vous y êtes allé hier, vous devez encore y être ce soir ? Je vais le savoir, je viens d'y envoyer... Oh ! si mes pressentiments sont vrais, adieu, adieu pour toujours, et mépris pour le passé comme pour le présent !...

Elise arrive ; elle vous a trouvé sortant du Palais-Royal, et pourtant moi, avant de le quitter, j'avais bien regardé dans votre loge sans vous y voir, c'est pourquoi j'étais partie, espérant vous trouver dans la galerie. Encore une déception ! Ce n'est pas l'amour qui vous ramène à mon théâtre, mais un calcul méchant, affreux. Vous savez le pouvoir de votre présence, et vous venez braver mes yeux et mon cœur. Ce soir, en face de vous, n'avez-vous pas affecté de lorgner une femme assez jolie ? Soyez donc plus généreux, plus noble dans votre vengeance, et n'attaquez pas ainsi qui ne peut se défendre. Clouée sur le théâtre, il faut que je cache à cinq cents personnes tout ce que mon âme contient de douleur et de rage. N'est-ce point assez que chacun vienne me dire que chaque soir vous vous montrez au Vaudeville, sans compliquer encore le supplice que vous m'arrangez ? Oh !

ce n'est point ainsi que je me vengerais, moi, et l'homme qui vous eût inquiété est précisément celui que j'éloignerais à jamais de ma personne. Vous, au contraire, vous donnez raison au monde et à mes doutes, vous trouvez une jouissance à me torturer... Eh bien ! soyez heureux, mais plus tard et trop tard. Oui, cette lettre dans laquelle je pense tout haut, cette lettre, j'aurai la force de la retenir, et ce n'est qu'au moment où je quitterai Paris, lorsqu'enfin je ne caresserai plus un espoir que vous brisez chaque jour par votre conduite, c'est alors qu'en renonçant à tout je vous enverrai mon dernier adieu. Vous verrez si je vous aimais et si la femme dont l'amour est éteint s'occupe ainsi de l'homme qui lui est indifférent. Puissiez-vous, en lisant ces pages, vous bien convaincre à votre tour que le moyen de renouer ensemble était entre vos mains et vous désoler comme je me désole aujourd'hui !

Comment, avec de telles idées, la comédienne amoureuse se fût-elle contrainte à la discrétion ? Arthur eut ses lettres, pleura et rentra en grâce. Disons qu'à cette date il voulut bien faire, pour le repos de Déjazet, des démarches auprès de diverses personnes, dont le comte Léon, fils naturel de Napoléon Ier. De Boulogne-sur-Mer, où l'avait conduite un traité, Virginie lui en fit ce remerciement tendre.

Vendredi, 30 juillet.
J'ai eu trop de joie en recevant ta lettre pour ne pas t'en remercier aussitôt. Il est trois heures, je rentre de ma répétition et je retourne au

théâtre à cinq heures et demie. Mon Dieu, comme cela ira demain ! Ce sont des aigles à Versailles en comparaison de toutes les ganaches d'ici ; c'est affreux, et bien certainement je me ressentirai de ce pitoyable entourage.

Mais laissons toutes ces nullités et revenons à ta chère lettre qui m'attendait et que, moi, je n'attendais pas. Merci donc, mon Arthur, de ton bon souvenir, il m'a été au cœur, et c'est la meilleure partie de moi-même, comme tu le sais. Ce que tu me dis du comte Léon m'étonne et m'indigne, car enfin ce n'est pas moi qui lui ai demandé ce service, il me l'a pour ainsi dire jeté à la tête, et voilà qu'aujourd'hui il veut une garantie ! Offre-lui une délégation à quatre mois sur la caisse du théâtre, mais, si tu peux trouver ailleurs, n'hésite pas à me débarrasser de ce monsieur, qui m'a déjà causé tant d'ennuis que je ne puis lui devoir la plus petite reconnaissance. Du reste ce qu'on m'a dit de lui explique son peu de loyauté ; il n'est aimé nulle part et sa naissance même n'attire pas l'indulgence ; partout j'entends dire : « Ah ! le comte Léon, c'est un vilain homme ! » Tu m'engages à conserver mon bon côté, que veux-tu donc que je fasse pour le perdre ? Si je lui écrivais, je serais trop franche pour lui cacher mon mécontentement, c'est pour cela que je suis partie sans le faire ; s'il me tire d'embarras, il me faudra le remercier et ce remerciement me coûtera plus que tu ne peux le croire : Dieu veuille que tu réussisses autre part, et je serai bien heureuse de lui écrire ce que je pense.

Voici le dîner, il faut que je te quitte. Où es-tu ? Que fais-tu maintenant ! Hélas ! penses-tu à moi si seule, si triste ! Le temps ici est comme mon âme. Ah ! le vilain pays ! Pas de soleil, pas de ciel bleu pour me donner un peu de joie. En face de ma porte des voitures qui arrivent sans cesse, et tout ce qu'elles renferment m'est étranger, indifférent. Viendra-t-il, le jour où j'y regarderai avec l'espoir au cœur ? Oui, n'est-ce pas ?...

Samedi, 2 heures.

Croirais-tu, cher ami, que je suis restée hier soir au théâtre jusqu'à onze heures pour faire répéter tous ces gens-là. J'étais exténuée en rentrant, et mon lit m'a paru bien bon. Ce matin, à onze heures, je suis repartie et me voilà t'écrivant, mon cher ange. On vient de me remettre une lettre de ma fille, mais de toi rien. Je n'ose te gronder, te devant d'hier une joie que je n'attendais pas ; cependant tu m'annonçais une autre lettre pour aujourd'hui. Je débute ce soir et il me semble que cet oubli va me porter malheur. Où en es-tu de nos affaires ? Pauvre ami, tu te donnes sans doute bien du mal, et le soir, en rentrant, personne n'est là pour te remercier, pour baiser tes jolis yeux, tes beaux cheveux et te dire : « Mon bon Arthur, je t'aime ! » Ah ! du moins, regarde mon portrait ; peut-être t'exprimera-t-il tout ce que je pense et pensais en posant ? Vilain, qui n'as pas le courage de me donner le tien, dans ce moment, il me serait si cher. Heureusement ma mémoire n'est pas en défaut

et, lorsque mon métier me laisse le temps de caresser mes souvenirs, je te retrouve, je te vois tout entier, comme lorsque tu arrives à l'heure du dîner, beau comme un ange et sentant bon du bas de l'escalier. Mais, après t'avoir bien regardé, bien senti, je n'ose te suivre plus loin, car dans tous les théâtres de Paris il y a de jolies femmes, et tu sais si bien les remarquer !

Ici je ne rencontre que des têtes d'Anglais, rouges comme des homards ; pas une tournure qui puisse me faire rien retrouver de ta taille si parfaite. C'est un autre monde que ce Boulogne, et il me semble qu'ils ne comprendront pas un mot de ce que je vais dire. Enfin, dans quelques heures nous serons en présence, et, demain, ma lettre te portera les détails de ma première représentation. A demain donc.

<center>Dimanche, 8 heures du matin.</center>

Succès complet, mon Arthur, jamais je n'ai si bien chanté. Mon pauvre *Richelieu* s'est bien un peu ressenti de son misérable entourage, il m'a fallu renoncer à bien des petits effets, mais ils n'en ont pas moins trouvé cela magnifique. On assure que je ferai beaucoup d'argent, c'est-à-dire de mille à onze cents francs, car la salle promet plus qu'elle ne donne ; j'ai donc bien fait de prendre un fixe.

A l'heure où je t'écris, tu dors sans doute encore, mon chéri, moi je suis déjà dans un bain, et à dix heures il me faut aller répéter *la Comtesse* et *Sous clef* que je joue ce soir. A tantôt, ami, tantôt j'aurai une lettre : prends donc les

cent baisers de remerciement que je t'envoie d'avance, et place-les où tu voudras !...

Ici prend place un curieux épisode. A l'artiste obérée s'offre une occasion imprévue d'en finir avec les ennuis qui l'accablent. Mais elle n'ose conclure sans l'aveu de Bertrand et celui-ci répond sur un tel ton qu'une discussion s'engage pour aboutir bientôt à une sérieuse bourrasque.

Boulogne, samedi 7 août.

Voici ce qui m'arrive, — et je viens demander un conseil à mon ami, de la franchise à mon amant !

Il y a ici l'homme de confiance, le chargé d'affaires de l'empereur de Russie, M. Kasiloff, Menzikoff, que sais-je, moi ? le nom ne fait rien à la chose. Cet homme, enfin, est venu me trouver et me propose un engagement pour Pétersbourg ainsi conçu : cinq ans de durée, 50.000 francs par an, permission de voyager trois mois chaque année, 100 francs de feux par représentation, 20.000 francs d'avances perdues et 3.000 francs de pension après mes cinq ans. Certes il y a là une fortune, et, dans ma position plus qu'embrouillée, un coup de tête serait au moins pardonnable. Je viens donc dire à mon ami : « En acceptant ces brillantes propositions mon présent est sauvé, car avec 20.000 francs je paie tout ; mon avenir est sûr, car en admettant que je sois assez folle pour ne rien amasser, j'ai 1.000 écus de pension, et je compte bien tripler cette rente d'ici là. Voilà les avantages, voyons maintenant le revers de la médaille. En aban-

donnant ainsi le Palais-Royal, je m'en ferme à jamais les portes, mais dans cinq ans j'aurai assez de la comédie, et, après ce long temps, qui pensera à me chercher querelle, à me blâmer même, si je ne dépends plus du public et si je reviens riche ? Mon fils peut me suivre, ma fille m'attendre près de ma vieille mère pour lui fermer les yeux si je ne dois plus la revoir ou pour venir avec elle si elle consent à ce voyage qu'elle peut faire à petites journées par terre ; une fois près de moi, elle qui ne sort jamais supportera parfaitement le climat, les maisons étant beaucoup mieux chauffées que celles de France. » Deux seules choses me retiennent donc, le respect de ma signature et toi ; de toi pourtant dépend uniquement la résolution que je vais prendre.

Ecoute. Depuis un an ton amour pour moi a bien changé ; tu as constamment mis sur le compte de ma tyrannie de femme les plaintes et les reproches que je t'ai adressés et tu as répondu toujours à mes regrets du passé ces mots : « Je suis un homme à présent. » Oui, tu as raison. L'enfant de dix-sept ans ne comprenait qu'un plaisir, un bonheur, moi, toujours moi ; pour lui les autres femmes n'avaient ni dangers ni attraits, j'étais la seule désirable, la seule aimée. L'homme, au contraire a vu dans ces chaînes, de roses jadis, des chaînes de fer : il a rougi aux yeux du monde de tendre les mains volontairement, il a cherché, et trouvé que six, huit, douze heures même n'étaient ni longues ni pénibles à passer loin de moi ; un

seul théâtre existait pour lui autrefois, il s'est aperçu qu'il y en avait d'autres où l'on pouvait se plaire et que si d'autres actrices ne possédaient pas mon talent elles étaient du moins assez jolies pour qu'on encourageât leur coquetterie et leur méchanceté par des regards et des assiduités que les indifférents même n'ont pu faire autrement que de remarquer. Tout cela, mon pauvre Arthur, a longtemps fait de notre vie des jours de larmes et d'enfer ; plusieurs ruptures s'en sont suivies, et toujours mon cœur est revenu à toi parce que tu me disais : « Je t'aime, ma femme, et je n'aimerai jamais que toi ! » Cela, l'enfant le disait aussi, mais il le pensait ; l'homme le dit souvent sans le penser, et le dit parce qu'une longue habitude lui fait confondre l'amitié avec l'amour, parce qu'en raison de souvenirs sacrés il tremble devant le mot : *fini* ; il le dit enfin parce que celle qui souffre et qui demande la vérité lui laisse voir tout ce que son âme renferme de regrets et d'amour. Aussi, à Paris, si chaque jour je puis en douter, chaque jour ta bouche et tes yeux peuvent me mentir ; à Paris enfin je t'ai écouté et quelquefois je t'ai cru. Ici, ce m'est plus difficile. Depuis mon départ trois lettres aussi froides que courtes sont venues à de longs intervalles consoler ma pauvre solitude, et depuis la dernière, du 3 août, qui commence ainsi : « Ma chère Virginie, je te remercie de ta lettre que tu as bien voulu m'écrire », et qui, comme les deux autres, est hâtée comme si de graves occupations ou de grandes fatigues ne te laissaient

pour m'écrire que de quatre à cinq heures de l'après-midi, depuis celle-là enfin rien. Et pas une ligne de ces trois misérables lettres ne m'apprend ce que tu fais, ne me dit même pas, par égard ou par bonté, que tu t'ennuies loin de moi, que tes jours sont tristes, tes nuits longues, vieux langage, il est vrai, mais auquel nous nous laissons toujours prendre, nous autres pauvres femmes. Je dois donc en conclure que deux motifs t'ont rendu muet sur ce chapitre, le premier que tu ne t'ennuies point, le second qu'un scrupule t'empêche de me mentir. Oh ! tu n'est pas encore, comme cynisme, à la hauteur de tes amis ; c'est pour cela que je m'adresse à ton honneur. Une seule chose peut me retenir en France, ton amour et la certitude que tu te sens la force de résister à cette vie que tu t'es faite aux dépens de mon bonheur et de ta santé. Consulte-toi donc bien. Aucun regret, aucun soupir n'accompagnera le *non* que je prononcerai. La lettre de M. Lefloch est bien désolante, je me vois à mon retour face à face avec de grands embarras, de honteuses poursuites ; n'importe, je braverai tout si je suis riche de ton amour. Parle, ne crains pas de blesser mon amour-propre, j'en ai bien moins que de tendresse ; sois homme comme je le comprends, c'est-à-dire noble et franc.

Dans quelques jours près de toi, dans tes bras, si tu m'aimes comme j'ai besoin de l'être, comme tu sais m'aimer enfin, — ou à la fin du mois en mer, trouvant encore les lieues trop courtes si ta tête est à une autre... J'attends !

12 août.

Vous avez raison, Arthur, l'honneur avant tout ! c'est le seul sentiment auquel nous devons tenir en ce monde, les autres ne sont que des illusions plus ou moins brillantes, plus ou moins longues. Une seule fois dans ma vie j'ai offert à un homme le sacrifice de cet honneur dont pendant trente ans personne n'a pu douter, une seule fois j'ai dit : « Ton amour, et ta parole que tu ne me trompes pas, que je possède au moment où je t'écris ton cœur comme ta tête, et que ton corps m'est aussi fidèle que ton âme ; cette parole et je reste. » Cet homme ne me répond que ces mots : « Ton honneur avant tout ! » Ah ! s'il est vrai que tu y tiennes autant qu'à moi, ne devais-tu pas laisser percer plus de crainte et plus de passion ? J'ai bien lu, relu ta lettre, va ; je l'ai bien pesée et elle ne me cache plus rien de ta pensée. Oui, tu m'aimes encore, tu sens ton cœur se serrer à l'idée d'une séparation si longue ; mais, entraîné dans un tourbillon qui te fait prendre le plaisir pour le bonheur, incapable de me faire le sacrifice de ces habitudes qui te perdent et me désolent, tu comprends la tâche énorme que tu t'imposerais si tu m'avais dit : « Merci, merci, ma Ninie, de ton offre si pleine d'amour et d'abandon ; merci, car je connais ton âme, elle est grande, honnête, il faut donc que tu m'aimes comme tu n'as jamais aimé pour me parler ainsi. Je suis heureux de te devoir ce que tu m'offres ; j'accepte parce que j'en suis digne et parce que je me sens le courage de faire ce que je dois et ce que tu désires depuis si long-

temps : adieu pour jamais à ce monde de café et de restaurant que je juge ce qu'il vaut, mais que je n'ai pas eu la force de fuir ; adieu à ce faux amour-propre qui m'a fait rompre des habitudes qui non seulement te prouvaient mon amour, mais encore m'éloignaient des dangers et des occasions que l'on trouve en courant les spectacles ; ma vie, mes heures, mes secondes pour tout l'amour que tu me donnes ! » — Voilà, mon cher Arthur, ce que vous pouviez me dire, ce que vous m'eussiez dit il y a six ans ; ainsi l'honneur et le cœur eussent été satisfaits ; mais il vous reste encore trop de scrupules pour me tromper à ce point, et, sans avouer que votre tendresse n'est plus assez forte pour tout accepter, vous m'écrivez : « Je t'aime, mais ton honneur avant tout ! » Oh ! en consultant mon imagination et mon cœur, quel motif aurait pu m'empêcher de voler à vous, si les rôles étaient renversés ? L'argent, me direz-vous ? Vous savez bien en trouver pour aller dîner chaque jour au restaurant Doré, nouvel établissement du coin de la rue Lafitte, rue maudite où fortune, honneur, serments, tout va s'engloutir. Non, la vérité est que vous n'avez plus assez besoin de ma présence pour courir après moi. Mon voyage à Caen en a fourni la première preuve ; vous n'y êtes venu qu'à force de lettres et de reproches ; ici je finis dans six jours, cette lettre que vous attendez vous parviendra samedi, et, en partant dimanche, vous arriveriez lundi 17 pour repartir mardi 18 ; ce serait folie, et le si court bonheur que vous en retireriez ne vaudrait certai-

nement pas le plaisir d'aller manger le prix du voyage au restaurant Doré. Restez donc à Paris, et surtout ne vous affectez plus aussi fortement de mon départ pour la Russie ; je n'irai pas, l'honneur avant tout, l'amour après ! Pauvre femme que j'étais, j'avais renversé cette phrase et vu dans mon éloignement la possibilité de vivre sans tout l'amour que je vous demandais. Vous en avez encore assez pour me garder ; je tâcherai, moi, de n'en avoir pas trop pour me plaindre. Ce pauvre honneur que je foulais aux pieds, je lui demanderai courage et, par reconnaissance pour ce que je fais pour lui, il me consolera quand je serai prête à pleurer.

A bientôt donc, mon cher Arthur. Je vous ai bien souvent promis cette résignation qu'il faudrait pour accepter la vie que vous me faites, et mille fois j'ai manqué à ma parole ; c'est que mille fois aussi j'ai cru que vous finiriez par me comprendre et sentir la nécessité de vous faire une autre position. De loin comme de près je n'ai plus de pouvoir sur votre esprit ; je cède : fasse le ciel que vous ne vous en repentiez pas trop tard !...

.

Votre sœur est bien heureuse d'avoir pu aller vous soigner, surtout la nuit. Pour une femme qui a sa famille et les intérêts de sa maison à surveiller, c'est une grande preuve d'affection. Je connais certain jaloux qui croirait peu à pareils soins d'un frère ; aux yeux des domestiques d'un hôtel, rien ne ressemble plus à un frère qu'un amant et à une sœur qu'une maîtresse ;

pour des yeux éloignés de quarante lieues c'est encore plus difficile à deviner. Le jour, on n'a pas de compte à rendre, de propos à craindre, Mme Doche même peut impunément venir ; mais, la nuit, une sœur seule peut clouer toutes les langues et, lorsque la presque *légitime* arrivera, si la méchanceté lui chatouille les oreilles, tout aura été prévu dans une lettre datée du 11 août 1841. Oh ! soyez calme, ce que je croirai comme ce que je crois, je le garderai pour moi ; je dis seulement que voilà ce qu'on pourrait supposer, ce que vous supposeriez certainement, vous, et j'ajoute avec conviction : « Votre sœur est bien heureuse ! » Et puis jamais je ne mettrai les pieds dans votre hôtel, vous le savez, c'est donc seulement du dehors qu'on pourrait me jeter quelques cancans, et votre sœur n'a pas cela à craindre, n'est-ce pas ?

Ici, par exemple, vous pourriez venir, interroger, espionner même ; ma vie est celle d'une sainte et, quoiqu'elle ne vous inquiète guère, j'éprouve une certaine joie à vous en parler. Je me lève à huit heures, et, jusqu'à dix, je consacre le temps à vous écrire ou à charger M. Lefloch de cent commissions pour m'assurer un peu de tranquillité à mon retour, peine bien inutile jusqu'à présent. A dix heures je m'habille et, à onze, je suis au théâtre où il me faut être à la fois régisseur, directeur et instituteur. A trois heures je rentre, bien fatiguée ; à quatre je dîne ; à cinq je vais avec Elise prendre un peu l'air dans les tristes rues, car je n'ose m'approcher de la mer à cause de ma misérable voix ;

à six heures je retourne au théâtre soit pour y répéter encore jusqu'à huit ou neuf heures (et alors je me couche en rentrant), soit pour jouer quatre ou cinq actes jusqu'à minuit ; (ces jours-là, quoique horriblement fatiguée, ma nuit est souvent plus mauvaise : je pense à tant de choses, je regrette tant le passé, je vois un si triste présent, je redoute un si douloureux avenir !) Voilà ma vie à Boulogne ! Il faut y ajouter les mauvais traits d'un directeur qui, parce que je suis femme et seule, abuse de son pouvoir pour m'écraser ; il me fait jouer ce soir *Nanon* (3 actes) et *Richelieu* ! J'ai été trouver un avocat, qui m'a dit : « Vous ne pouvez vous y refuser qu'en rompant, et, comme arrivé aux fêtes il n'a plus besoin de vous pour faire de l'argent, il serait heureux de cet incident et épargnerait ainsi 2.000 francs qu'il lui vous faut donner... » Oh ! si je n'étais pas aussi misérable, si je n'avais, le 20, 4.000 francs à payer au notaire Guyon, comme je partirais en le laissant en butte à la colère du public qui le déteste déjà et compte bien le chasser après les artistes en représentations ! Mais, hélas ! débitrice, il me faut cet argent, même au prix de mes forces ; femme, je ne puis me venger, et, seule, il faut que je me courbe devant une volonté qui ne respecte ni mon sexe, ni les égards dûs à mon nom et à ma santé. Oh ! j'ai passé des jours de rage et de regrets ! Pauvres créatures que nous sommes, le bonheur n'est pas fait pour nous ; il doit en exister un si grand à souffleter un insolent ! Non qu'il m'ait injuriée, mais un entêtement qui

résiste aux lettres les plus polies, aux prières et aux raisons d'un homme considéré dans la ville, une réponse bornée à un *non* continuel, cela ne vous met-il pas la colère au cœur et un besoin nerveux à la main ; hélas ! un soufflet de femme est risible et sa vengeance fait pitié... Mais je m'aperçois que je suis à ma vingt-deuxième page, c'est effrayant. Vous aurez certainement plus de peine à la lire que moi à vous l'écrire ; n'importe, je cesse, car pour peu que votre sœur soit encore près de vous lorsque ma lettre vous sera remise, elle ne vous laissera pas sans doute le temps de l'achever. Adieu, adieu, mon cher Arthur, voilà les dernières lignes que vous recevrez de moi, car la réponse que votre dernière lettre voudra je vous la porterai moi-même. J'en aurai reçu cinq de vous en vingt-et-un jours, ce n'est pas trop. Celle-ci peut bien compter pour six, mais chez moi c'est un peu manie, vous l'avez dit ; c'est pourtant un défaut que je n'ai pas avec les gens que je n'aime plus !

13 août, 8 heures du soir.

« *N'oubliez pas que j'ai été votre amant !... Je vous ai écrit une longue lettre, trop longue !...* » — Voilà quatre ligne écrites de votre main ; je les ai lues, je les lis encore !... Donc je suis bien coupable d'avoir craint que votre amour ne fût pas assez fort pour me retenir, c'est y tenir bien peu que de m'en inquiéter à ce point, c'est en avoir aussi un bien ordinaire pour vous que de vous dire : « Je crois à une fortune certaine en Russie ; en y allant, mon

avenir est sûr, mon présent sauvé (et j'en ai un bien triste à soutenir) ; l'honneur n'est rien, ton amour est tout : écris-moi que tu m'aimes comme tu sais aimer, comme je veux l'être, et je reste pour toi, pour toi seul ! »

Certes la femme qui écrit cela et qui voit vingt-quatre heures se passer sans réponse, cette femme seule, accablée par un travail au-dessus de ses forces, par l'impertinence d'un directeur auquel elle ne peut répondre, bourrelée d'inquiétude en songeant que dans quelques jours dix billets protestés vont lui être remis, qu'autant de juifs ou turcs répondront à tout ce qu'elle proposera *non*, toujours *non*, cette femme est bien coupable de ne pas posséder assez de calme ou de philosophie pour attendre patiemment la lettre qui doit décider du sort de toute sa vie, et elle mérite bien le dernier coup que vous lui portez. S'il tuait je vous dirais un merci que je n'oublierais pas comme celui que méritait, selon vous, la peine que vous avez prise de courir pour tâcher de m'obliger, car c'est alors seulement que je vous devrais un véritable service. J'avoue qu'il ne m'est pas venu à l'idée d'observer avec vous cette banale politesse ; j'ai pu quelquefois me donner aussi quelque mal pour vous être agréable et je n'ai jamais songé à réclamer votre merci qui, au point où nous en sommes, m'eût semblé sortir des habitudes d'une tendre affection.

Mon second crime est, dites-vous, de ne pas m'être informée si vos affaires étaient en meilleur état que lorsque je suis partie. A vous en-

tendre, mon pauvre ami, on dirait que je vous ai laissé en proie à toutes les horreurs de la misère ; le fils du général Bertrand peut être gêné, contrarié de ne pas avoir quelques louis à gaspiller, il est et ne sera jamais dans la position où vos reproches le placent. Vous n'avez ni enfants ni famille pour vous tourmenter du lendemain ; dîner ? je sais que vous le faites tous les jours et dans un lieu qui fait honneur à votre bourse et à votre titre de joli garçon ; reste donc à conjurer quelques dettes de jeune homme ou de jeu, ces dernières vous savez que je les déteste et les désapprouve trop pour les plaindre. C'est la plus grande cause de mon silence sur votre position ; depuis le jour où je fus vous chercher avec M. L.... dans certaine rue, j'ai pris le parti de me taire sur une passion que vous niez inutilement, que vous combattez peut-être assez pour votre conscience, mais trop peu pour votre bonheur et le mien, car, je vous le répète, j'ai le jeu en horreur.

Voilà, je crois, tous les griefs énumérés dans votre lettre à peu près expliqués. Convenez que, pour un amant épris comme vous l'étiez il y a quelques mois, ces torts seraient bien légers ; convenez que mon injustice même vous eût rendu bien heureux, car plus je doute de votre amour plus je dois y tenir, n'est-ce pas ? C'est du moins le système que vous adoptez pour vous lorsque je me plains... Ah ! j'oubliais : non seulement je ne vous ai pas remercié de vos démarches, mais je vous reproche d'avoir échoué dans toutes. Ceci est une petite invention pour

grossir le volume des vôtres ; je ne vous ai reproché qu'une chose, le peu d'empressement que vous avez mis à m'envoyer quelques paires de gants demandés dans ma première lettre et ma perruque d'*Indiana* réclamée depuis huit jours ; dans ma position vous n'ignorez pas que l'oubli d'une pareille chose me met dans un grand embarras et, demeurant si près de chez moi, il vous était facile, avec la clef que vous possédez, de me rendre ce léger service.

Au total votre lettre commence en amant qui ne tient plus guère à sa maîtresse et finit en homme qu'on dirait insulté par un autre homme : « N'oubliez pas que j'ai droit à vos égards, etc. » Décidément je vous ai insulté en vous reprochant de ne plus m'aimer. Le proverbe dit bien juste : *on ne s'offense que de la vérité* ; fâchez-vous donc à votre aise, moi je compterai les larmes qu'elle me coûte ; bravez les regrets de mon absence au milieu de vos estimables amis, moi je serai seule pour songer à vous, à un homme qui n'a pas trouvé dans son cœur le besoin de venir et cent francs pour rester un jour avec moi, à vous enfin qui m'écrivez : « Faites ce que vous voudrez », c'est-à-dire : « Signez votre exil, allez en Russie, ce n'est pas plus loin que Boulogne quand on ne veut pas quitter Paris. » Hélas ! il n'est plus temps, j'ai dit *non*, l'honneur a remplacé votre amour, pour lui seul je reste, et je n'ai fait cependant ni ce que vous vouliez ni ce que je devais. Chaque jour amène une certitude nouvelle : vous vous débattez en vain, vous ne m'aimez plus ! J'aurais donc dû

fuir, peut-être m'eussiez-vous regrettée ? *Honnête homme avant tout*, vous m'avez qualifiée de ce titre pour n'être pas coupable, ingrat et cruel envers mon cœur de femme. L'homme a dit : « Restez » parce que l'amant n'a pas osé dire : « Pars ! »...

Arthur Bertrand encore apaise l'artiste qui revient à Paris juste à temps pour mettre en voiture le jeune homme réclamé par l'auteur de ses jours.

 Lundi, 30 août.

Eh bien ! cher ami, es-tu arrivé à bon port ? As-tu trouvé sur le visage de ton père la récompense de ton si grand sacrifice ? Il y a quelques années, mon Arthur, j'eusse été fière des regrets que tu témoignais au moment de ton départ ; je me serais dit : « C'est moi seule qu'il regrette, et moi seule qui l'ai décidé à remplir le plus sacré de ses devoirs. » Mais cette fois, hélas ! je n'ai été pour rien dans ta résolution et pour bien peu de chose dans ce qu'elle a pu te coûter ; aussi, lorsque la voiture qui t'emportait eût totalement disparu, ai-je dit à M. L... : « C'est l'image d'un exécution : avant, la fièvre, le bruit, le monde, l'heure qui, trop lente pour les uns vole pour les autres ; puis des voix qui crient, un adieu qui vibre en notre cœur, effleure notre peau et... plus rien ! » Oh ! celui qui reste est le plus à plaindre, surtout lorsque comme moi sa croyance est flétrie, l'âge plus lourd pour son âme que pour son corps ! Voilà donc où conduit cette raison que chacun nous

prêche quand, insoucieux et fous, nous marchons dans la vie au milieu des illusions qu'elle nous offre. Va, pauvre ami, sois sage le plus tard possible; si les autres en souffrent, du moins tu seras heureux. Pour cela laissons de côté mes peines dont tu te crois innocent et ma morale dont tu n'as plus besoin, elle serait le tombeau de ce qu'il te reste d'amour pour moi, et je veux conserver le plus longtemps possible la dernière joie qui me fait sourire à ce monde qui ne sait plus me tromper.

As-tu déjà chassé ? Le temps a été beau hier et aujourd'hui, et bien des petites cailles qui chantaient le matin sont peut-être couchées dans ta carnassière avec de gros vilains plombs dans leur jolies têtes. Hier, en rentrant à minuit, je montais péniblement l'escalier en me disant : « Il dort, lui, il ne peut tromper ma fatigue en m'aidant de son bras, et tout à l'heure, si un homme était venu m'insulter il n'aurait pu me défendre... » Folle que j'étais ! Comme si, cinq cents fois, il ne m'était pas arrivé de rentrer seule et plus abandonnée que je ne le suis, pendant ce triste hiver où tu m'oubliais pour... les bals et tes amis. Aujourd'hui du moins, si des lieues nous séparent, ta pensée peut-être vole vers moi dans tes heures de solitude ; tu te dis : « Maintenant elle se lève, elle m'écrit, elle est sur son théâtre, elle se couche et cherche à côté d'elle un grand corps qui lui ayant souvent pris trop de place lui en laisse aujourd'hui beaucoup trop ! » Et, qui sait, peut-être vas-tu jusqu'à regretter ce que tu ne désirais plus ? Je devrais

donc me consoler et t'attendre avec courage, pourtant je n'en ai pas et, quand je pense que depuis hier seulement tu es à Châteauroux, je me demande comment vont passer les six longs jours qu'il me reste à compter.

Demain commencent les travaux de mon appartement, car, si tu viens passer quelques heures avant ton retour définitif, je veux que tu puisses te croire déjà chez toi. Je vais aussi m'occuper de tes boutons, pour chasser c'est très nécessaire ; quelques Dianes peuvent se trouver dans les bois, et, un fusil tenu par une main si élégante, cela fera bien. Adieu, je baise tes beaux yeux ; ceux-là n'ont besoin de rien pour rester jolis et surtout pour viser juste. A toi, rien qu'à toi !...

Bien différent de l'amoureuse, l'amant avait l'oubli facile et la main paresseuse ; il en fournit une preuve nouvelle :

Jeudi, 2 septembre.

Quelques lignes seulement, car ce n'est plus la colère qui me tourmente, mais une inquiétude cruelle, insupportable. Depuis samedi, depuis six grands jours, pas un mot ! Que dire ? que penser ? Es-tu malade, ai-je à pleurer un accident ? Oui, n'est-ce pas ; ce n'est pas ton cœur qui est muet, c'est ton corps qui souffre et qui ne peut agir. Puis-je croire que ton silence soit volontaire, quand l'ami le plus ordinaire ne l'aurait pas gardé ?... Oh ! tu es malade et je suis loin, clouée sur ce maudit théâtre dont toute la responsabilité pèse sur mes épaules depuis la

maladie d'Achard ! Mais n'as-tu donc personne autour de toi pour me jeter un mot à la poste ? Et si je me trompais, si je ne devais qu'à l'indifférence ta conduite d'aujourd'hui ?... Mon Dieu, faut-il que je t'aime au point de désirer que tu sois malade, et l'amour est-il égoïste, comme une femme d'esprit l'a dit ? Vite, vite une ligne, je t'en prie, tu ne sais pas ce que je souffre !...

A de longs intervalles, Arthur pourtant daignait écrire ; une indispostion du comte sert d'excuse à sa nonchalance :

6 octobre.

Il fut un temps où plus Arthur avait de chagrin, plus il se souvenait qu'à part la maîtresse il avait en moi une sincère amie. Aujourd'hui l'une et l'autre ont été oubliées ; aussi, malgré la triste nouvelle que je reçois, je ne puis l'accepter comme excuse d'un silence de onze jours. Arthur, à soixante lieues de moi, rester onze jours sans m'écrire ! Cela ne peut être qu'en perdant cet amour que je rêvais éternel, comme si tout ne finissait pas. J'ai passé de bien pénibles heures depuis notre adieu, et je sentais bien, moi, que plus je souffrais plus j'avais besoin de vous écrire ; mais, quatre de mes lettres étant restées sans réponse, il a bien fallu anéantir, avec les autres, mille projets bien fous, sans doute, mais bien pardonnables lorsqu'on n'a plus autour de soi que des souvenirs. Je suis plus calme enfin, si je ne suis pas plus heureuse : tu vis, quand je m'imaginais que la mort seule avait pu t'empêcher de penser à moi !...

Parlons de ton père, si près de la tombe, dis-tu (1). Mais pourquoi ne pas appeler un médecin ? Est-il raisonnable d'attendre que tout secours devienne inutile, et, en pareil cas, la désobéissance ne devient-elle pas un devoir ? Hier, avant de rien savoir du coup qui te menace, je suis entrée dans une église et j'ai prié avec bien de la ferveur pour ton bon et digne père. Espérons que Dieu ne t'en privera pas si tôt que tu le crains ; ce serait une grande perte pour notre pays et un affreux malheur pour toi !... Adieu, mon cher Arthur, j'attends demain la longue lettre que tu me promets.

L'état du général n'était pas assez grave pour l'empêcher d'aller voir les terres qu'il avait en Berry ; Arthur l'accompagna, du moins l'écrivit-il pour justifier son droit à un nouveau silence ; mais c'était un mensonge, dont Virginie acquit la preuve sans vouloir trop s'en indigner :

<center>Samedi, 16 octobre.</center>

Il y a aujourd'hui trois semaines que tu es parti, j'ai compté onze jours sans recevoir une ligne de toi, pendant ce temps je t'ai écrit trois lettres ; c'est donc avec raison que tu dois croire et m'écrire que je ne t'aime plus !... Ton jeune frère (2) arrive ; pour ne pas tourmenter sa sœur il lui cache une partie des souffrances de votre père, mais en revanche, n'ayant aucun motif pour mentir à ton sujet, il raconte naïvement

1. Le général comte Bertrand ne devait mourir que trois ans plus tard.
2. Alphonse Bertrand, né en 1829.

que tu es resté à Châteauroux tout le temps que ton père a passé à sa terre ! Donc ta lettre datée de trois heures du matin, écrite en descendant de voiture, les jours consacrés au douloureux état de ton père que tu n'as pas quitté et qui sont la cause que tu n'as pas trouvé une heure à me donner, tous ces détails sont aussi faux qu'ils le paraissent. Cela, mon cher Arthur, prouve bien clairement encore que *je ne t'aime plus*. Bien mieux, je voudrais te savoir une jolie maîtresse pour charmer les si longues heures de ton exil, etc. Accuser au lieu de se défendre, c'est adroit sans doute, mais bien usé ; qu'il n'en soit plus question. Je reporte toujours mes remarques à un temps trop lointain sans me souvenir de ces mots si souvent jetés à mes plaintes : « J'étais un enfant ! » Oui, tu as raison, il fallait être un enfant pour m'aimer comme tu m'aimais alors, car je te tenais lieu de mère, de sœur et d'ami. Maintenant l'homme cherche au loin les plaisirs qu'il ne trouve plus près de moi ; il part et ses regrets restent dans la cour de la diligence ; il arrive et ne sent plus le besoin de me le faire savoir ; il me laisse onze jours dans l'attente, puis huit, et il s'écrie : « *Virginie, tu ne m'aimes plus.* » Voilà la justice, voilà l'homme enfin !... Mais pardon, je retombe dans ma faute... *j'ai dit*, et pour longtemps !...

Merci de ton bel oiseau ; malgré tes prévisions toujours aimables, ce n'est pas Dormeuil qui l'a mangé, mais moi en compagnie de MM. Lefloch et Pérignon, arrosé d'un certain vin de Madère

qui n'a pu trouver grâce devant mon avarice qu'en étant bu à ta santé.

Mes enfants se portent bien, Eugène est toujours à Versailles où il espère être engagé. Je ne te parle ni de mes affaires de maison, ni de celles de mon théâtre, cela paraît t'occuper si peu que je ne veux pas t'en fatiguer l'esprit. Sache seulement que les Bosio ont été jusqu'au dernier degré de l'exigence. Quant au Palais-Royal, ma pièce a été lue ; elle est en trois actes et a pour titre *le Vicomte de Létorières*. Demande à Châteauroux le roman d'Eugène Sué d'où elle est tirée, il t'amusera en te mettant au fait du personnage. La pièce est charmante, mon rôle superbe mais deux fois long comme celui de Richelieu ; je m'en occupe beaucoup et crois à un beau succès... Adieu, mon cher Arthur ; tu ne me dis pas si ton père est mieux, demain j'irai prier pour lui !...

Et le temps passe, dictant à Déjazet des pages sérieuses ou gaies, toujours tendres.

27 octobre.

J'ai reçu ta lettre hier soir, mon ange, et, comme tu le vois, je m'empresse d'y répondre aujourd'hui. Tu parais fâché d'une petite menace dont l'exécution me causerait probablement plus de peine qu'à toi, mais, que veux-tu, je ne puis me faire à ma nouvelle existence. Trois lettres en dix-huit jours, c'est trop peu pour mon cœur et, si je le laissais parler, il te porterait si souvent des reproches que notre correspondance détrui-

rait bientôt le peu d'amour qui te reste pour moi. Comprends alors, mon Arthur, pourquoi mes lettres sont plus rares...

Dis-moi, ami, ne peux-tu me faire passer 500 francs sur la petite somme que tu me dois ? Avec le jour de l'an qui va m'enlever beaucoup d'argent, j'ai mon loyer qui arrive et, si tu ne m'aides un peu, je ne sais vraiment comment il me sera possible d'en sortir. Je suis si gênée que, n'ayant pu payer un billet de 300 francs, je me suis laissé faire 80 francs de frais.

A quand ton retour, mon chéri ? Tu ne m'en parles pas. Est-ce donc que tu le désires faiblement ? N'oublie pas de bien m'indiquer le jour et l'heure, car, la poste dût-elle arriver à quatre heures du matin, je veux être là pour te donner un doux baiser, pour t'amener dans ton appartement et te demander la faveur de l'étrenner avec toi. Tu trouveras un bon feu, un bon lit et une petite femme pour te le bassiner...

Adieu donc, mon joli locataire, écrivez-moi plus souvent et plus longuement. Adieu, je t'aime de toutes les forces de mon âme !

Lundi 15 novembre.

Ta lettre m'a été remise pendant ma répétition de *Létorières* et, quoique ce pauvre petit vicomte se trouve totalement dédaigné par toi, Dormeuil y attache assez d'importance pour s'en occuper depuis onze heures jusqu'à trois heures et demie. Je tombe de fatigue, car en plus je joue chaque soir en premier et je suis dans ma loge à cinq heures et demie. Il ne m'a donc pas été possible

de te répondre avant l'heure de la poste, peut-être alors cette lettre arrivera-t-elle trop tard ? Je le désire, tu sais pourquoi. Sans l'espoir que tu me donnes et qui m'enivre de joie, je te gronderais bien fort, car c'était aujourd'hui le neuvième jour de ton silence. Oh ! que de pardons je te dois ! Viens donc vite les recevoir : quatre jours de bonheur, c'est toute une vie !...

25 novembre.

Je reçois tes lettres trop tard pour pouvoir y répondre le même jour, cher Arthur ; elles me sont remises au théâtre où je passe en ce moment les trois quarts de mon existence, toujours pour ce pauvre *Vicomte de Létorières* qui doit passer lundi ou mardi et qui est assez sans-cœur pour, malgré tes dédains, désirer ta présence. Si son peu de rancune peut enfin t'attendrir, voici ce que je te conseille : attendre une nouvelle lettre de moi pour te mettre en route, car, malgré l'arrêt de Dormeuil, la pièce ne sera pas en état d'aller mardi ; cela traînera bien jusqu'à jeudi et, comme il m'a promis deux relâches, je voudrais, puisque tu ne peux me donner que quatre jours, te consacrer ces trois-là, c'est-à-dire mes relâches et ma première représentation. Qu'en dis-tu ? Réponds-moi vite, sois exact comme pour *Richelieu*, et rapporte-moi le cœur que tu avais ce jour-là.

Dis-moi donc pourquoi tant de précautions, de mystère dans ton si court voyage ? On dirait vraiment que tu te caches d'une jalouse ou d'une fiancée. Je ne sais, mais tu me parles bien sou-

vent de Saint-C... ; sa fille est jolie, riche, en voilà bien assez pour de l'amour ou un mariage. Et puis tes lettres sont si légères ! Plus de ces détails, de ces questions qui prouvent combien notre amant s'inquiète des plus petites choses ; enfin jamais un mot en réponse à tout ce que je t'écris. Certes tu ne me lis qu'une fois, puis autant en emporte le vent ! Cette fois, mon Arthur, réponds-moi fidèlement et n'oublie pas de donner une cause à ce mystérieux départ qui, ce me semble, trouvait une excuse dans le peu que tu me donneras d'un temps que ton père seul a le droit de me disputer. Surtout ne vas pas, comme il y a quinze jours, prétexter une rancune pour ne plus venir à Paris. J'ai toujours sur le cœur cette lettre qui disait presque : « J'ai le pied dans la voiture, j'aperçois une lettre de toi dans les mains de mon domestique, je l'attends. » Puis, parce que je t'adressais une demande qui, moins que tout autre, devait exciter ton humeur, tu restes, et depuis, de jour en jour tu m'écris : « Je pars lundi, mardi, vendredi, etc. » Cette fois je suis seule coupable, et si vraiment tu comptais tenir ta promesse, je n'accuserai que moi d'un retard qui ne me trouvera pas la moins affligée.

Demain, nous répétons généralement ; cela je pense, décidera du jour. Je t'écrirai aussitôt ; surtout, ami, pas de retard, je t'en conjure, il y a si longtemps que je t'attends. Ton appartement n'est pas terminé, les ouvriers n'en finissent pas et le temps est si mauvais ! Tu seras obligé d'aller passer quelques heures à ton hôtel, préviens

donc. Adieu, mon Arthur, à bientôt, n'est-ce pas ? Oh ! le beau jour ! la belle nuit !!!

> Dimanche, 28 novembre.

Voici la quatrième fois que vous trouvez un prétexte pour remettre votre voyage, et, ce qu'il y a de plus joli, c'est que c'est toujours moi qui en suis la cause. J'ai commencé par vous trouver injuste, puis tant soit peu ingrat, tant soit peu menteur. Aujourd'hui, je vous dirai avec ma grosse franchise ordinaire que vous êtes faux, que vous ne m'aimez plus assez pour trouver le courage de venir à Paris, que sans cesse une autre joie, un autre bonheur vous retient dans un pays « aussi triste, aussi détestable que le vôtre. »

Mon Dieu, je trouve cela tout simple. C'est notre sort à nous, pauvres femmes qui ne sommes que vos maîtresses ; mais que vous vous étudiiez à me faire sans cesse la cause de votre indifférence envers moi, que vous retourniez le sens de mes lettres pour en faire des armes contre mon propre amour, voilà ce que je trouve affreux et indigne d'un honnête homme.

Quoi ! sachant que vous n'avez que quatre pauvres jours à me donner, je m'empresse de vous dire : « Ne viens au moins que pendant les deux ou trois qui pourront nous offrir le bonheur et la gloire », et vous voyez là un non-désir d'être près de vous ! Je fais couper mon appartement pour vous en donner à toujours la moitié, et, parce que, rien n'étant fini, je crains que vous ne vous trouviez mal à l'aise dans les deux seu-

les petites chambres qui peuvent être occupées, vous me répondez que je me trouverais sans doute gênée ou fatiguée de votre personne, etc. Pour Dieu, M. Bertrand, soyez infidèle, ingrat tout à votre aise, mais épargnez-moi le rôle d'une bête, et surtout ne me croyez pas votre dupe !

A mon tour de vous demander la raison de ce grand mystère pendant votre séjour près de moi, et pourquoi vous m'adressez ces mots aussi durs, aussi secs que votre conduite : « Quant à mon mariage, nous en causerons à Paris. » Est-ce là la réponse que vous m'eussiez faite il y a un an ? C'est comme si je vous disais, moi : « Tu crois que j'ai un autre amant ? viens toujours, nous en parlerons ! » — Allez, allez, je devine tout ; au moment où mon pauvre cœur compte les heures, les minutes d'une absence dont vous avez augmenté les ennuis par des chagrins de toute espèce, vous reculez devant le dernier coup, et c'est votre bouche qui me le portera. Vous me direz enfin : « Il faut que je me marie ! » Voilà, voilà la cause de tous vos ajournements, de toutes vos injustices envers moi et de ce mystérieux, si mystérieux voyage ! Mais je ne vous verrai pas plus mercredi que mardi, cette lettre complètera tous mes torts, vous n'aurez pu partir après ce qu'elle contient et, une fois encore, je vous perdrai par ma faute !... Allez, inventez, achevez, je m'attends à tout, je sais ce que c'est que souffrir... Mon Dieu ! moi qui vous attendais aujourd'hui !...

Lundi, 29 novembre.

Amitié, souvenir ou curiosité, l'un de ces trois sentiments peut vous faire désirer voir ma pièce nouvelle et, la croyant jouée mardi, vous pouviez renoncer tout à fait à votre voyage. Elle est remise à mercredi. Vous pouvez donc, si vous le voulez, vous trouver à Paris ce jour-là, car ma lettre arrivera mardi matin. La poste n'a pas été inventée que pour les amoureux, un ami souvent désire arriver aussi vite : prenez-la donc !

L'étorières, joué le 1ᵉʳ décembre, fut pour la comédienne un grand et légitime succès. Arthur Bertrand y assista et consacra à son amie une semaine qui ne fut point toujours paisible.

5 décembre.

Je prends le parti de vous écrire, mon cher Arthur, car maintenant il n'y a plus moyen de raisonner avec vous. Vous avez une façon de discuter qui embrouille la question la plus claire, et qui trop souvent échauffe la tête la plus calme. Il fut un temps où, en dépit de mon humeur, de ma colère même, le plus petit retour de ma part suffisait pour vous convaincre et vous rendre tout à moi, mais, avec ce pouvoir, bien d'autres se sont envolés. Ce n'est pas pour vous fatiguer de mes inutiles regrets que je vous écris, croyez-le bien. Le premier volume de notre roman a été trop beau ; paresseux auteur, vous m'avez abandonné le reste, et je ne suis pas de force à soutenir seule ce que vous aviez si bien commencé. J'en souffre, mais encore une

fois , je n'ai pas l'intention de vous importuner de mes doléances ; je veux seulement vous persuader qu'hier soir l'idée de vous blesser n'est pas entrée une seconde dans ma pensée, et l'expression dont je me suis servie aurait dû vous le prouver suffisamment. D'ailleurs, je vous l'ai dit, votre position est assez belle pour que vous ne puissiez vous croire humilié. Serais-je donc la seule femme qui vous aimerait pour vos beaux yeux ? Je le voudrais et m'en trouverais aussi heureuse que fière ; malheureusement beaucoup d'autres sont de mon avis. J'ai seulement voulu repousser un rapprochement entre certaine personne et moi, rapprochement qui me salit et fait revivre un passé qui m'a coûté tant de larmes ; mais, au milieu de ce monde qui bien avant moi l'avait tachée de boue, elle a trouvé un défenseur, et ce défenseur c'est vous. Ah ! pourquoi n'ai-je pas eu assez d'amour-propre pour vous laisser tomber dans ses bras ? je ne la craindrais plus aujourd'hui. Qu'elle est heureuse, cette femme qui pour vous avoir écrit : « Je vous aime et je quitterai tout pour vous », a su vous persuader et trouver dans votre âme l'excuse de toute sa conduite ! Et moi qui ne promets pas, mais qui agis, j'ai été marchandée pour cette femme ! Que je suis sotte, grand Dieu, de m'en tourmenter ainsi ! Je devrais, à l'exemple de Mme de Saint-C..., ne pas lui faire tant d'honneur et voir enfin la distance qui existe entre ma position d'artiste et une fille entretenue ; c'est ce que je ferai désormais. Bien des gens trouvent force et consolation dans leur propre mérite, jusqu'ici j'ai douté

du mien, et cependant plus je vieillis, plus j'écoute et regarde, que je me trouve grande au milieu de tant de petites passions ! Mais je ne voyais dans mes richesses que le bonheur de les offrir à l'homme que j'aimais, je ne serai plus si généreuse et j'en garderai un peu pour moi. Je ne vous parlerai donc plus de cette femme, je rougis même d'avoir perdu pour elle, sur huit jours que vous m'apportiez, les quinze heures qui viennent de s'écouler ; aussi, je vous le répète, cher Arthur, je n'écris cette lettre que pour jurer encore que mes paroles d'hier n'avaient nullement le sens que vous leur avez donné.

Après ces quelques jours, Bertrand regagne la province où, selon sa triste habitude, il s'empresse d'oublier le bonheur récent et celle qui le lui a généreusement donné.

<center>Jeudi, 9 décembre.</center>

Il est une heure, tu arrives et ma pensée est près de toi, cher Arthur. Puisse la tienne en faire autant, mais sans doute la fatigue d'une nuit passée en voiture me la vole en ce moment, et je n'ose m'en fâcher, car je te voudrais au lit, bien chaudement, prenant un de ces bons sommeils que tu sais si bien comprendre. Dix-neuf heures enfermé dans une boîte comme celle qui t'a emporté, c'est long ; et puis seul, tout seul ! quelle fête tu as dû faire à certain étui de cuir !...

Moi, je suis allée bien triste à mon théâtre ; il y avait un monde fou, des notabilités (Scribe, Mlle Mars) ; on m'a redemandée ; j'aurais pu

être heureuse de mon succès si tes deux jolis yeux noirs en avaient été témoins, je n'en ai été que fière, ce n'est pas la même chose.

Donne-moi des nouvelles de ta santé et de la réception que t'a faite ton père ; a-t-il trouvé les *quatre jours* un peu longs ? s'est-il douté d'où tu venais ? Pauvre père si bon, que le ciel te le conserve, mon Arthur, après lui il ne te restera plus qu'un ami.

J'ai reçu ce matin la visite de ton empirique. Ah ! le scélérat ! Sais-tu qu'il m'a pris trente francs ? J'étais furieuse, car vraiment cela n'a pas de bon sens, il est à peine resté vingt minutes, ce qui prouve que le travail n'était pas difficile : il m'a traitée en duchesse. Sur sa parole je suis guérie à jamais, sur la mienne il ne me retouchera de sa vie. Trente francs ! Comment, quand on prend un prix pareil, ne trouve-t-on pas au moins le moyen d'éviter aux yeux l'aspect d'une crasse aussi invétérée ? Mes pieds ont frémi de se laisser toucher par des mains si parfaitement sales, j'en ai encore mal au cœur. — « Il ne faut pas, m'a-t-il dit après m'avoir posé je ne sais quel emplâtre, vous laver les pieds de huit jours ! » Tu comprends qu'à peine était-il sorti de chez moi que l'eau de Cologne faisait déjà son jeu. De toutes façons c'est payer la guérison trop cher, j'aime encore mieux mes petits cors que cet homme.

Adieu, mon chéri, le papier me manque ; je n'ai plus de place que pour te dire : je t'aime, je t'aime, je t'aime !

17 janvier 1842.

Il y a aujourd'hui dix-sept jours qu'avec la joie d'un enfant je me suis dit en m'éveillant : « Mon Arthur est heureux, il a reçu la preuve que le temps ne peut effacer le souvenir d'un souhait fait en ma présence. Plus heureuse que moi, chère petite épingle, tu vas flatter son regard par le brillant de tes couleurs et la gentillesse de ta forme ; placée sur sa poitrine tout le jour, tu te trouveras plus fière de cette position que de tous les compliments qui te seront adressés ; et moi, demain, j'aurai une lettre qui me dira : Oh ! que tu as été gentille de me faire si joyeux, j'avais tant envie de cette chère épingle ! » — Dix-sept jours ont passé sur ces espérances ; une lettre (et quelle lettre !) est arrivée il y a six jours, depuis rien, pas même un remerciement.

Si ce n'est pas de l'ingratitude, c'est au moins de l'oubli ; si ce n'est pas de l'oubli, c'est au moins de l'impolitesse ; et, si ce n'est rien de tout cela, qu'est-ce donc ?...

21 janvier.

Sans doute j'ai mérité une telle rancune. Après un souvenir de cœur, après une joie flétrie par onze jours d'attente, mes quelques lignes de plainte valaient bien celles toutes sèches que j'ai reçues ; puis, après une autre lettre de moi contenant les preuves si sincères de mon affection et de mon inquiétude, puisque j'osais m'adresser à votre père lui-même, je méritais bien encore les neuf grands jours de réfle-

xion employés à me répondre. Et lorsqu'en vingt jours on compte deux lettres de l'homme qui, quelques années avant, nous envoyait chaque heure et chaque pensée de sa vie, il est bien injuste de remarquer un si faible changement et surtout bien ridicule d'en paraître triste et froissée. Mais laissons ce sujet, car si moi seule ai tous les torts, dois-je me plaindre d'en être punie? Oublions donc le passé, et, si mon cœur refuse de se contenter des explications que j'ai reçues, ayons du moins assez d'esprit pour comprendre et accepter ma position.

Merci donc, cher Arthur, de ta lettre d'hier, des expressions d'amour qu'elle renferme. L'amour, il en est de lui comme d'un beau bouquet dont l'éclat nous éblouit ; on l'admire, on le sent, on le touche, et l'on oublie qu'en agissant ainsi on hâte sa fin. Au bout de quelques heures, nous chercherions vainement les belles couleurs qui nous charmaient ; elles ont pâli sous notre souffle ; mais quelques fleurs ont résisté, on les saisit avec joie, on les isole des pauvres mourantes, on les caresse, car elles sont restées vraiment fraîches. Ainsi ferai-je de notre amour que tant de baisers ont terni, ainsi saisirai-je avec joie chaque parcelle apportée par ta bouche ou par ta plume, en éloignant les reproches, les plaintes qui détruiraient tout. Et puis, le 17 janvier, tu as eu vingt-cinq ans ; en voilà donc huit que je compte pour quelque chose dans ta vie, ne suis-je pas grandement partagée ? Allons, cher enfant, ne crains plus ce que tu nommes mes injustices, car je serai heureuse de ce que tu voudras me donner.

J'ai bien pensé à ton anniversaire, mais triste, abandonnée par toi, j'ai comprimé l'élan de mon cœur ; il n'en sera plus jamais ainsi. A l'occasion de tes heureux vingt-cinq ans reçois, cher ange, le seul orgueil que je puisse t'offrir de ma personne, des éloges que je n'accepte avec fierté que parce qu'à tes yeux ils me font quelque chose. Aime-moi assez pour les lire sans arrière-pensée, fais encadrer ma petite image et fais-lui les honneurs de ta chambre. A toi de tout moi !

19 février.

Tu es un être singulier, mon cher Arthur, et tu ne prends de l'amour de ta maîtresse que ce qui convient à l'état présent de ton imagination. Depuis ton départ tu m'as trouvée inquiète de ta santé, puis de ton amour ; je me suis laissée voir à toi sous toutes les formes ; je t'ai écrit en amante jalouse, désolée, blessée, folle, et, devant tant de sentiments qui usent la vie et les croyances, je t'ai trouvé constamment dans la disposition contraire à ce que j'éprouvais, c'est-à-dire que lorsque je t'adressais une lettre pleine de ce feu dont tu parles si bien, il me fallait attendre six, huit et dix jours avant de recevoir ta réponse, et cette réponse se ressentait tellement d'un si long retard qu'on y trouvait l'oubli des choses les plus sérieuses. Exemple : « Vois le directeur de Châteauroux, sache si je puis espérer un traité pour aller y donner quelques représentations, sois mon correspondant enfin, etc. » — Jamais un mot à ce sujet n'a pu me faire croire que non seulement tu t'en étais occu-

pé, mais que même tu te trouvais heureux d'un projet dont tu pouvais assurer l'exécution, et, lorsque fatiguée de voir des semaines se passer dans le silence, je trouve enfin le courage de me résigner à mon sort et de ne plus me plaindre, voilà qu'il te plaît m'accuser de froideur, d'indifférence ! Cela est par trop risible, mon pauvre ami, et la *machine* que tu prétends faire de moi ne peut se monter et se démonter aussi facilement que tu le désires.

Je te remercie cependant d'avoir empêché M. Ph... de m'apprendre ton indisposition ; il fut un temps où le manque d'un courrier m'eût instruite bien mieux qu'un ami, mais depuis longtemps je les compte sans leur donner d'autres motifs que ta volonté : je n'ai donc pas eu un instant l'idée de te croire malade. Maintenant que tu es remis et que le carnaval est passé, j'espère que tu conserveras le mieux que tu ressens ; les nuits et les soupers de province fatiguent autant qu'à Paris et, comme à ton ordinaire, tu te seras fié à tes forces qui ne vont pas toujours aussi loin que tu crois. Adieu donc, cher Arthur, pense un peu à moi qui t'aime et t'aimerai toujours.

25 février.

Tu ne doutes pas, cher Arthur, de toute la part que je prends à la perte de ton pauvre petit neveu. Hélas ! depuis bien des mois tu t'y attendais, et tu dois moins redouter le désespoir de ta sœur en pensant à cette force de religion qui lui donne tant de courage. Qu'elle est heureuse de sacrifier ainsi à Dieu toutes ses affec-

tions et de croire à une meilleure vie ! Dans ce cas, elle et ta mère ont bien leur place dans le ciel. Croire, c'est tout, et l'on devrait mourir lorsqu'on ne croit plus !...

Le peu de foi qu'avait encore Ninie en la tendresse d'Arthur disparut sous le coup d'une injure sanglante et toute gratuite du maladroit amant. Sa douleur fut si grande qu'elle rompit après ces pages justement ironiques :

12 mai.

Depuis votre lettre du 2 avril, j'ai recommencé cinq ou six réponses ; je les ai toutes anéanties, car pour répondre selon ce que vous avez écrit, il me fallait user d'une arme que je manie trop bien, l'impertinence. Aujourd'hui M. B... arrive, me montre deux de vos lettres. Puis-je encore me taire ? Non, car lorsqu'on traîne une femme à ce point dans la boue, il faut pourtant qu'elle s'essuie un peu. Sachez donc, mon cher Arthur, que si, par amour pour vous, j'ai consenti à faire quelquefois un estaminet de mon appartement, un autre n'en a point fait une caserne, et puisqu'en dépit du serment sacré et tout volontaire que je vous ai fait au sujet de M. de V..., vous persistez dans vos folles et sales idées, sachez enfin que vous m'avez assez froissée, assez foulée aux pieds pour que j'ose vous dire que le seul regret que vous me laissez est de n'avoir pas à vous répondre : « Oui, M. de V... est mon amant ! » et si seulement, depuis l'unique lettre que j'ai reçue de lui et que vous avez lue, il avait entrepris la plus petite démarche pour me faire

comprendre qu'il désirait ma petite personne, à l'instant même je me donnerais à lui, ne fût-ce que pour une heure. Vous voyez, mon ami, que je commence à mériter la haute opinion que vous avez de moi !

La moitié de l'appartement que vous deviez occuper est maintenant à ma fille, et une caserne serait assez mal placée si près d'elle. En tout cas, si j'avais un officier pour amant, cela vaudrait encore mieux que l'écuyère Caroline, du Cirque, convenez-en. Mais assez, bien assez sur ce sujet ; croyez, ne croyez pas, vous m'avez mis assez de dégoût au cœur pour que cela ne me tourmente plus. Nous sommes libres tous deux, voilà la grande vérité, et, si Mme Doche vous aime encore, prenez-la. Mais je doute d'une pareille liaison, car vous arrivez à elle avec un grand avantage de moins, celui de ne plus être à moi. Il vous en restera assez sans doute pour espérer une telle conquête ; venez donc effacer les larmes légitimes de cette âme si belle et si noble, venez agrandir ce cœur que tout le monde méconnaît, ce sera une belle cure. Quant au mien que vous faites si indigne, il est assez vieux pour se contenter de sa réputation passée, et, puisque vous m'accordez le privilège d'avoir autant d'amants qu'il y a de jours dans la semaine, je vais profiter, je vous le jure, de ce dernier rayon de gloire qui fera de moi une nouvelle Ninon.

Ah ! combien j'ai eu tort de laisser souffrir un pauvre enfant qui certes valait bien l'infidélité *que je ne vous ai pas faite*. Et pourquoi a-t-il

souffert, pleuré, résisté à sa mère à genoux ? Pour ces seuls mots que je lui répondais sans cesse : « J'aime Arthur ! » Une méchante femme vous dirait que vous valez moins que ce jeune De Boigne, moins que M. de V...; moi, je raconte un fait, voilà tout...

J'espère que votre prochaine lettre m'apportera un nouvel amant, aussi ai-je l'intention, à la place de la caserne que vous me supposez, d'installer un sérail, cela sera piquant. Il est fâcheux que je quitte Paris dans quelques semaines, que de malheureux je vais faire ! J'en rirai grâce à vous, c'est cela de bon que je vous devrai...

Un hasard — cherché — mit, trois mois plus tard, les amants brouillés en présence. Ils s'émurent l'un et l'autre et reprirent d'abord leur commerce d'épîtres.

Limoges, vendredi 19 août 1842.

Vous m'avez écrit, cher Arthur, sous l'impression que ma visite a laissée dans votre tête. Depuis huit mois que nous ne nous étions vus, cette première rencontre devait nécessairement être une épreuve pour tous deux. Ce que j'ai ressenti à votre vue, je ne chercherai pas à le détailler, j'en garde le souvenir pour moi seule. Il fut un temps, pauvre ami, où bien moins que ce que vous m'avez dit eût rendu toutes mes résolutions inutiles, et où la lettre que je reçois m'eût fait toute confiante en votre amour ; mais aujour-

d'hui, Arthur, notre position a bien changé et j'ai dû faire notre part à tous les deux.

Depuis votre retour de Sainte-Hélène, vous m'avez tant de fois répété : « Je suis un homme », qu'il a bien fallu finir par le croire. Dans le fait, je ne pouvais attendre que d'un enfant cette soumission à mes conseils et cette idolâtrie qui pour vous me faisait la seule femme existant sur la terre. L'enfant disparu, l'homme me traita plus légèrement ; d'abord d'autres théâtres que le mien parurent nécessaires à vos plaisirs, puis des amis se rendirent indispensables à certaines heures de la journée. M. D... fut le premier qui jeta la pomme de discorde entre nous ; non seulement il me disputa votre affection, mais il vous présenta la mienne comme tyrannique et honteuse par le pouvoir qu'elle exerçait sur vos actions : votre première partie de jeu en résulta. Une fois lancé, je vis chaque jour se briser un anneau de cette chaîne que votre pauvre mère avait placée dans mes mains et dont je ne me suis jamais servie, Dieu le sait, que pour vous empêcher de courir à votre perte. Je ne vous parle pas de mon amour dédaigné pendant tout un hiver pour Mme Doche et tant d'autres, car cette faute est celle de tous les hommes, et d'ailleurs je n'étais ni assez jeune ni assez jolie pour braver une pareille comparaison. Ma tendresse pour vous est d'une nature à ne pas prendre là le motif de notre séparation, et, la preuve, c'est qu'à votre dernier voyage tout était sinon oublié, du moins pardonné. Mais lorsque, par votre seule volonté, vous laissâtes

à mon esprit le temps de réfléchir sur notre liaison, lorsque vos lettres espacées de huit à douze jours, vinrent jeter le doute et le dépit dans mon cœur, lorsqu'enfin, pour une *infidélité imaginaire*, vous vous plûtes à me tourmenter, à m'insulter même, oh ! alors je me sentis forte de votre injustice et, n'ayant plus à combattre les armes dont vous vous servez si bien, vos yeux et votre amour, je devins fière devant vos accusations, je levai la tête sous le pied que vous vouliez y poser et jetai au loin cette chaîne dont chacun se plaignait. J'avais compris que, ne pouvant plus être que votre *maîtresse*, je me préparais un avenir de douleurs et de regrets, car la vie que vous menez ne peut convenir à celle qui vous aimera *pour vous*. Le torrent qui vous entraîne ruine votre santé, et la fatale passion du jeu peut un jour vous éprouver cruellement. Celui qui, il y a six jours, gagnait 2 ou 3.000 francs peut demain en perdre 40 ou 50.000 ; sans connaître votre fortune, en avez-vous assez pour risquer une semblable perte et, d'ailleurs, le chagrin de votre père ne serait-il pas un plus grand malheur encore ? C'est pour tout cela que je vous ai dit adieu. Le monde est injuste et méchant, il m'aurait rendue responsable de vos égarements ; écrasée sous le poids de la médisance et de vos erreurs, je me serais trouvée sans courage pour vous soutenir, et je veux conserver la force et le droit de vous porter mes soins, mes consolations, si le sort vient à vous frapper !...

Samedi matin.

Hier soir, mon ami, j'étais si fatiguée que je n'ai pu terminer ma lettre. Et puis, je suis si furieuse ! Figurez-vous que je ne fais rien dans cette maudite ville, la chaleur fait sauver tout le monde à la campagne ; en deux représentations j'ai eu pour moi 270 francs, c'est gentil, n'est-ce pas ? J'en suis d'autant plus contrariée qu'aujourd'hui deux billets seront présentés chez moi. Si donc, mon ami, vous pouvez disposer de quelques cents francs sur notre petit compte, je vous jure que vous m'obligeriez infiniment. Il m'en coûte de vous parler encore de cette affaire, mais c'est qu'en vérité vous la négligez tout à fait et, quand je vous entends parler sur le ton le plus léger de vos pertes au jeu, mon cœur saigne de vous voir si peu vous occuper de ma gêne ; il me semble alors qu'il ne vous reste rien pour moi qui vendrais mon âme pour vous tirer d'embarras. Allons, mon cher Arthur, délaissez un peu le tapis sur lequel s'usent vos plus belles années et dérobez-lui en ma faveur quelque parcelles de ce maudit métal dont, malgré tout mon mépris, je ne puis, hélas ! me passer... Avez-vous reçu ma lettre de Châteauroux ? J'en attendais une plus prompte réponse, mais, depuis sept jours que j'ai quitté Paris, vous avez repris sans doute vos anciennes habitudes, et elles sont de nature à rendre oublieux (je n'ose dire ingrat, vous vous fâcheriez). Adieu, mon cher Arthur, je vous serre la main, de loin cela n'est pas dangereux! ...

Limoges, 22 août.

Mais ne m'écrivez donc plus ainsi, mon cher Arthur, il y a de quoi faire damner une sainte ! Mon Dieu, où trouvez-vous aujourd'hui tant de paroles d'amour quand, il y a six mois à peine, vous restiez douze jours sans m'écrire ? Il est vrai qu'alors moi, je vous accablais de lettres bien brûlantes, bien dévouées ! L'homme est ainsi fait, il a besoin de regretter pour sentir le prix de ce qu'il a possédé. Les femmes ont bien un peu cette petite faiblesse, car c'est lorsque vous fûtes porter vos hommages à Mme Doche que je sentis toute la force de mon amour pour vous. Quand je pense à ce que j'ai souffert ! Lorsque dans un sale, bien sale domino, le seul qu'il m'eût été possible de trouver, je sortis de chez moi en laissant ma porte ouverte et courus à pied vous chercher au bal de l'Opéra, jamais, non jamais je n'éprouvai une pareille émotion. Au milieu de tout ce monde je vous découvris de suite ; vous preniez, comme à l'ordinaire, le parti de ce que vous nommez un ami, et ce fut froidement, bien froidement que, la main posée sur mon cœur, vous comprîtes à ses battements que j'étais là !... Ah ! ne parlez pas de vos souvenirs, il en est trop que vous avez oubliés !

Vous parlez de partir pour Limoges ; dans six jours je n'y serai plus, et, d'ailleurs, que viendriez-vous faire dans ce pays de sauvages ? Le théâtre y est très peu suivi et la chaleur tue même le superbe nom de Déjazet ; hier dimanche a été ma plus forte recette, 1,200 francs, mais on m'a jeté une couronne, voilà qui console de

l'argent perdu. Je joue demain pour la quatrième fois et, à la sixième, je ferai une croix, c'est le cas de le dire. Bordeaux, je l'espère, sera plus favorable à ma bourse et à mes goûts ; ici le mot artiste est inconnu : décidément le pays de M. de Pourceaugnac est un triste pays !

Je suis bien heureuse du plaisir que vous ont causé les quelques lignes que je vous ai envoyées de votre cher pays ; aimez-les, conservez-les, mon cher Arthur, car jamais un plus tendre cœur n'en écrira de pareilles. En remettant ma lettre à la fille de l'hôtel, elle crut d'abord qu'il fallait aller la porter, et cette exclamation sortit de sa bouche : « *Ah ! Bertrand, connu !* » Malgré la tournure un peu vulgaire de sa phrase, elle n'en apporta pas moins la joie à mon âme : « Connu, me disais-je, oh ! oui ; moi aussi je le connais, il m'a aimée et... » La voiture était déjà bien loin que je regardais et saluais encore Châteauroux !...

27 août.

Voici, comme vous le voyez, mon cher Arthur, une lettre commencée depuis cinq jours ; il ne m'a pas été possible de la terminer, autant à cause du travail qu'il me faut faire pour organiser mes dernières représentations que par l'état de souffrance où je me suis trouvée depuis le 22. Et puis, ma lettre s'étant croisée avec votre dernière, j'attendais, j'espérais une réponse... rien ! Adeline m'écrit aujourd'hui qu'elle s'est souvent, très souvent présentée chez vous sans avoir eu la chance de vous rencontrer, et

que maintenant vous êtes à la campagne, à la
chasse... Est-ce bien après le chevreuil que vous
courez, et le Vaudeville fermé ne laisse-t-il pas
à certaine jolie femme la liberté d'aller loin de
Paris, et à vous la gloire et le plaisir de vous
déclarer son fidèle chevalier ? Ce sont de ces
aventures qui plaisent à votre tête et qui attendrissent le cœur le plus cruel. Que ne devez-
vous pas obtenir alors, vous à qui l'on offrait, il
y a quelques mois, le sacrifice d'un prince ?
Vraiment, cher Arthur, il faut l'âme de Mme
Doche pour comprendre que cela eût été un sacrifice, car, à part l'or qu'un prince peut semer
plus que vous, je trouve, moi, que vous valez
beaucoup mieux. Le beau triomphe d'attirer par
ses seules qualités physiques monseigneur tel
ou tel, la belle liaison que celle qui consiste à le
posséder quelques nuits ! Ce qui eût été beau,
glorieux enfin, c'était d'enflammer sérieusement
un homme aimé d'une autre, un homme jeune,
joli garçon, portant un beau nom, et qu'on
pouvait montrer partout ; croyez-moi, cher ami,
ce petit amour-propre de femme pouvait largement compenser les billets de banque du prince
de Joinville ! Aujourd'hui, si vous m'avez perdue, il vous reste encore assez pour pouvoir
réussir ; c'est pourquoi je pense que la chasse
n'est pas la cause de votre éloignement de Paris. Du moins soyez heureux, mon pauvre enfant, et tâchez de ne pas porter là, pour les voir
mourir une à une, les dernières illusions qui
vous restent ! En relisant votre lettre, je vois que
vous êtes encore riche de poésie et je suis trop

modeste pour espérer seule vous inspirer autant ; n'importe, je la garde, cette lettre, et dans dix ans, lorsque je vous la montrerai, peut-être, Arthur, sera-t-elle la seule que vous ne démentirez pas, car dans dix ans toutes ces femmes ne seront pas plus jolies que moi et ne vous aimeront plus, tandis que moi je vous aimerai toujours !

Le hasard d'un voisinage d'hôtel m'a fait connaître un homme qui habitait Châteauroux il y a quelques mois, et j'ai su par lui, sur la manière dont vous y passiez le temps, beaucoup plus que je n'en voulais savoir. Vous vous tuez, cher enfant, et la maladie que vous avez récemment faite devrait vous rendre plus raisonnable, car elle fut la suite des excès de votre corps et de votre tête. Et pourtant, à Paris, ne m'avez-vous pas dit que vous aviez passé onze nuits de suite ? Quel plaisir trouvez-vous à cela ? Ne sentez-vous pas que cette existence vous blase et vous use ? Et puis, faut-il vous le dire, à votre âge et malgré la générosité dont la nature a fait preuve envers vous, vous avez déjà besoin de toilette, car, le jour où vous m'attendiez et celui où je vous surpris, vous n'étiez pas le même homme. Or, rappelez-vous le temps que vous m'avez donné à Boulogne et à Calais, vous meniez là une vie douce, réglée, dont vous n'aviez pas l'air de vous ennuyer ; aussi, à votre retour, vous paraissiez dix ans de moins, tout le monde le disait et j'en étais heureuse et fière. Allons, Arthur, un peu pour moi encore, soyez plus raisonnable ; qu'en rentrant à Paris je voie vos

yeux reposés, vos joues moins flétries, votre grand corps moins penché ; le Café de Paris, ses tables, ses convives, ses tapis verts, font de vos jours des années ; disputez l'avenir à cet enfer et vous triompherez facilement.

Adieu, cher Arthur, je quitte Limoges lundi, trouverai-je une lettre de vous à Bordeaux ? En quinze jours j'en ai reçu deux ; on ne se douterait guère, en les lisant, que celui qui en est l'auteur peut vivre en écrivant aussi rarement ; mais vous avez tant de distractions, la clef de votre porte est tournée par tant d'amis, que regrets et tristesse finissent avec vos lettres. Volez-leur bientôt une heure pour moi, mon cœur vous en tiendra compte !

Des cendres encore chaudes peut s'élancer la flamme ; cela se produisit, comme ils le désiraient. Mais elle ne dura guère, car tous deux, aigris par l'expérience, n'étaient plus capables des concessions mutuelles qui seules rendent possible cette vie commune qu'ils essayèrent imprudemment.

Paris, 15 octobre.

Toujours votre charmant caractère, mon cher Arthur. Sans doute, je vous remercie d'avoir mis tant d'empressement à vous souvenir de mon désir d'hier, mais, pensant que vous m'attendiez pour savoir si je n'avais pas changé d'avis, je n'ai vu aucun mal à me décider pour l'Opéra-Comique où vous pouviez me voir aussi bien qu'à l'Ambigu ; j'ai trouvé la loge en rentrant de ma répétition et je vous écris aussitôt. Vous qui avez déjà vu *Paris la nuit*, vos regrets seront

moins grands. Voici la loge pourtant, car peut-être la compagnie que vous aviez l'autre jour ne vous a-t-elle pas permis d'entendre la pièce ; revoyez-la, rien ne troublera vos souvenirs, tandis que ma présence aurait amené sans doute une comparaison fâcheuse pour moi. Vous partez demain, dites-vous ? Vous avez raison ; je ne vous donne pas assez pour que vous vous trouviez heureux, et je trouve, moi, que je vous donne trop pour être heureuse. Adieu, puisque vous le voulez !

Arthur ne partit point, mais, tenant pour valable le congé signifié, il en tira vengeance par des mots, des manœuvres dont son amie rougit pour lui :

<p style="text-align:center">31 octobre.</p>

Je n'ai pas voulu vous écrire sous l'empire d'une humeur qui peut-être, à votre exemple, m'eût fait oublier les égards que nous nous devons l'un à l'autre. J'ai laissé ma tête se calmer pour ne rien perdre du peu de bon sens que je possède, et ne demander qu'à lui ce que j'avais à décider dans la position que vous me faites. Toute votre conduite depuis le soir où, dans la galerie, je me sauvai sans pouvoir répondre à votre ami (vous vous souvenez, n'est-ce pas ?) prouve que vous avez persisté à ne pas lire la lettre que je vous ai écrite à ce sujet, car, si vous l'aviez lue, vous n'agiriez pas comme vous le faites. Veuillez donc me la renvoyer ; de jour en jour vous vous mettez à même de moins comprendre ce qu'elle contient, et, plus tard, vous

en ririez peut-être avec quelque Sophie Arnould, Ninon, une fille enfin, comme vous le dites si bien. Il est fâcheux seulement que vous ayez oublié que des feuilles imprimées me comparent depuis longtemps à l'une de ces célébrités, car vous, M. Bertrand, fils de la comtesse si digne, si grande et si indulgente, vous ne m'eussiez pas jeté à la face, et si rudement, une comparaison aussi dure.

Dans un moment de dépit que vous deviez pardonner plus que personne, j'ai baptisé un peu cavalièrement la femme que vous veniez d'aimer pendant vingt-quatre heures ; nos souvenirs de huit années n'ont pu combattre votre blessante réponse, soit, brisons-les tout à fait, car ils font heurter dans mon âme des sentiments trop différents. Je ne dois pas, je ne veux pas être mêlée à vos nombreuses bonnes fortunes, et je ne rougis pas de vous avouer que mon cœur en souffre plus que mon amour-propre. Je ne sais sur lequel vous croyez exercer votre rancune, mais, puisque j'ai la générosité de vous l'apprendre, ayez celle de respecter ma dernière prière. Depuis mon retour je n'ai rien fait, convenez-en, pour vous rendre les mille tortures que vous me forcez à subir partout où je vous rencontre et, si ma bouche a pu vous dire quelquefois ce que vous n'avez jamais vu, du moins le doute vous est resté. Moi, je ne doute pas, je vois, et cependant j'avais quelques droits d'espérer qu'en ma présence vous n'affecteriez pas de seconder le hasard qui déjà me ménage si peu. Vous allez jusqu'à mettre le public dans la confidence et, en

sortant de ma loge, vous me livrez aux conjectures d'une salle entière en allant dans celle d'une femme que, la veille, vous ne trouviez pas digne de votre bras. Sans doute vos amis et les miens savent que notre liaison est rompue, mais il reste une partie de certain monde qui n'a pas encore pris l'habitude de séparer nos deux noms et, à ses yeux, lorsque vous êtes dans ma loge, je suis encore votre maîtresse. Quel rôle alors est mon partage ? Méprisée, trahie, bravée, voilà ce que vous écrivez sur mon front ! Pourtant c'est là la plus faible de mes peines, et je ne vous en parle que parce que vous feindriez de ne pas croire à l'autre pour vous donner le plaisir de me briser davantage ; j'en appelle donc à votre savoir-vivre et je vous prie, je vous supplie de m'épargner des semblants d'affection et de politesse que vous démentez au bout de dix minutes ; plus de visites, de conversations, liberté tout entière de vous poser franchement sous mes yeux en amant fortuné, en Don Juan véritable, mais grâce pour l'association que vous me destiniez. Il vous sera aisé de ne pas me connaître ; eh ! mon Dieu, faites même comme ce soir, lorsqu'en rentrant chez moi je suis passée près de vous : défendez jusqu'à votre chapeau de se souvenir de ma pauvre personne ; je tâcherai, de mon côté, d'imposer silence à certain battement intérieur qui mieux que mon regard me dit que vous êtes là ; par ce moyen plus de fausses démarches, plus de joie pour les méchants, plus de reproches et plus d'actions indignes de vous !

2 novembre, 11 heures du soir.

Vous n'avez pu vous méprendre hier sur la cause de l'émotion que je vous ai laissé voir à la sortie du théâtre, et m'écrire quatre pages pour me parler de Mlle Pernon est une mystification dont vous eussiez au moins dû me faire grâce.

Je ne vous ai pas dit que vous vous vantiez de m'avoir quittée ; voici vos propres paroles, dites non seulement à Pernon mais aussi à Elise : « *C'est fini, et maintenant elle voudrait que moi je ne voudrais plus.* » N'attachant d'importance qu'au sens de vos paroles, je me suis écriée que vous ne vouliez plus de moi, mais, je vous le répète, le sens seul m'occupait, les mots n'étaient rien. Ce n'est donc pas *froissée à juste titre* que j'accepte votre explication ; je ne vous garde point rancune de *ne plus me vouloir* ou, si vous l'aimez mieux, de *ne plus vouloir*, et je ne prends la peine de si bien m'expliquer que pour éviter à Pernon des reproches qu'elle ne mérite pas.

Dois-je maintenant toucher la corde que vous avez hier si impitoyablement fait vibrer dans mon âme ? Oui, car ce jour n'est pas fini et il a quelque chose de sacré pour moi. Hier donc vous avez sans pitié brisé le dernier lien qui m'attachait à vous. Pendant deux heures, devant vingt personnes, à dix pas de moi, vous avez affecté de faire la cour à une femme que depuis huit jours vous poursuivez de soins et de bouquets. Votre assiduité dans la salle ne m'avait pas échappé, je souffrais déjà d'un pareil mépris

des convenances ; vous avez mis le comble à votre tort en venant dans mon foyer où par notre amour seul vous fûtes admis, où chacun connaît si bien notre histoire. Jugez si cette conduite a dû me blesser, car plus d'un officieux est venu me dire : « Qu'avez-vous ? on dirait que vous souffrez », et j'étais là, à quelques pas de vous, les yeux fixés sur votre personne penchée toute vers cette femme qui, elle-même, me regardait en souriant ! Un homme peut se venger en frappant son rival ; moi, pauvre femme, j'eusse été ridicule en agissant de même, pourtant je me suis avancée de deux pas pour le faire : le souvenir d'un ange m'a barré le passage, je n'ai plus rien vu et je me suis sauvée, à moitié folle, sur le théâtre. C'est peu de temps après que, dans la galerie, je vous ai rencontré ; alors encore mon cœur s'est contracté, les larmes m'étouffaient, et une seconde fois je me suis sauvée. Soyez heureux, car je ne crois pas que le mal que j'ai pu vous faire puisse jamais égaler celui que vous m'avez rendu ; soyez heureux, car vous ne m'aimez plus, et moi je vous aimais encore hier au point de me rouler à vos pieds, suppliante. Aujourd'hui je suis calme et, comme un malade qui va mourir, je me confesse et ne mens point. J'ai retrouvé dans la prière le courage qui m'avait si complètement abandonnée et, si je dois encore subir la honte et la torture d'une soirée comme celle d'hier, il me semble que cette fois Dieu me soutiendra... Maintenant c'est fini, fini à jamais ; c'était aujourd'hui la fête des Morts, je leur ai donné pour bouquet mon passé et mon avenir !...

L'offrande toutefois ne fut définitive qu'après l'échec d'une tentative suprême faite par l'amante ; elle la raconte ainsi à l'inconnue dont les conseils l'avaient guidée :

Hier j'ai vu Arthur, Madame, en sortant du spectacle où il était venu braver mon courage en me plaçant entre lui et Mme Doche. Dieu m'a donné la force de ne pas montrer à cette femme tout ce que mon cœur renfermait de désespoir, mais, déjà froissée de la visite du matin, ce dernier coup m'a exaspérée et, aussitôt la pièce finie, je me suis fait ouvrir la loge d'Arthur et je lui ai jeté ces mots de la porte : « Je vous méprise ! » Puis je me suis enfuie marchant comme une folle et comme un oiseau, car je ne sais où je suis allée d'abord et lui n'a pu m'atteindre. Après quelques minutes d'étourdissement, je me suis aperçue que je tournais le dos au chemin de chez moi et, revenant sur mes pas je rentrais, lorsque je me trouvai face à face avec lui. Plus calme mais encore sous le poids de l'heure affreuse qu'il venait de me faire passer, je ne pus prononcer que des paroles de colère et de haine et voulus m'éloigner, mais de toute la force de ses mains il me contraignit à le suivre. Nous entrâmes au Café de Londres et là, dans un cabinet, nous ne nous séparâmes qu'à trois heures du matin. Retracer ce qui s'est passé dans ma tête et dans mon cœur est presque impossible ; tout ce que je puis vous dire c'est que je l'aimais, que je l'aime encore et que, malgré cet amour, je le perds ! Vous m'aviez dit, Ma-

dame : « Voyez-le, exigez, faites les conditions qu'il vous plaira et il acceptera tout, car il vous adore et rien ne lui coûtera pour reconquérir votre cœur. » Oh ! madame, que vous connaissez mal celui des hommes ! Voici tout ce que j'exigeais de lui : rompre avec la vie de ménage qui avait tué son imagination et le besoin de me voir, pour revenir au passé qui avait fait de lui, à dix-sept ans, l'amant le plus exquis ; je lui demandais enfin de se livrer à moi comme il l'avait fait alors, de me laisser le soin de régler nos entrevues qui, cessant d'être une habitude, deviendraient aussi brûlantes, aussi nécessaires à nos âmes qu'elles étaient à présent calmes et indifférentes ; je lui laissais la liberté de régler ma position aux yeux du monde et de ses amis : pour eux, il eût été mon maître, mon mari ; pour moi, il serait l'enfant d'autrefois mais certain d'être aimé. Il a tout refusé, Madame, il a voulu reprendre notre liaison où nous l'avions laissée ; il n'a pas compris que le charme de ses désirs et des miens pourrait seul atténuer le souvenir de ce qu'il a fait hier, quelques heures après une nuit d'amour ! Et, lui ayant écrit ce matin une lettre bonne et tendre disant que je l'aimais et l'attendais à deux heures, pouvais-je croire que non seulement il ne viendrait pas, mais qu'il s'abstiendrait de répondre ? Allez, Madame, Arthur s'abusait en ne croyant que se venger : Mme Doche l'entraîne et me l'arrache. Si je n'avais que de l'amour-propre à défendre, je n'hésiterais pas dans les moyens de la faire échouer, mais c'est mon cœur qui souffre et ma tête dont

je me défie. En revenant à Arthur je veux lui rendre tout ce que je puis donner et, je vous le répète, vivre maritalement étoufferait ce qu'il y a de poésie et d'ardeur dans mon imagination. Je suis, hélas ! bien moins que parfaite, mais j'ai du moins le bonheur de me connaître et de me craindre...

<div style="text-align:center">3 heures et demie.</div>

Sa réponse arrive, il ne veut rien accepter, rien entendre : tout est donc fini ! Pardon et merci, Madame, de toutes vos bontés et de votre patience. Accordez-moi encore une grâce, celle de venir avec moi sur la tombe de sa mère, et cela demain, à dix heures. Je vous attendrai et vous lui porterez mon dernier serment !

Amenée par tant de faits pénibles, basée sur une complète opposition de vues sinon de sentiments, la désunion d'Arthur et de Ninie semblait cette fois irrémédiable ; elle dura juste un trimestre.

<div style="text-align:center">Samedi, 15 avril 1843.</div>

J'arrive de la campagne où je suis allée passer le vendredi-saint, relâche pour nous tous, pauvres galériens.

Je reçois ta lettre, il est six heures, je joue à sept *le Capitaine Charlotte* et *Mademoiselle Déjazet*, puis, après, *la Lisette* aux Folies-Dramatiques ; tu vois, mon pauvre ange, qu'on me fait payer largement mon repos d'hier. Viens donc demain chez moi, à midi ; il y a si longtemps que je ne t'ai serré la main. L'heure... l'heure !... Adieu, et à toi.

Mais, sous divers rapports, Bertrand restait incorrigible, et sa légèreté, ses désordres, affectaient au même point la femme et la comédienne :

Mercredi 22 novembre,
10 heures du soir.

A peine *la Marquise* (1) finie, vous avez été dans la loge d'Elisa, non pour me voir, puisque vous deviez penser qu'à ce moment je me déshabillais. Il n'en était rien, mon cher Arthur ; certaine de la démarche que vous alliez faire, j'étais restée au rideau pendant l'entr'acte, et, là, je me suis convaincue qu'aujourd'hui comme toujours vous ne savez pas résister au besoin d'essayer le pouvoir de votre gentille personne sur deux beaux yeux que je vous avais annoncés fort désireux de vous voir. Aussi, en vrai chevalier français, avez-vous été jeter le gant à une coquette qui n'a pas manqué à son tour de déployer tous ses moyens de séduction. D'un autre côté, au retour dans votre loge, Mme Doche allait vous apparaître avec cette figure qui, pour la première fois, vous a fait oublier la mienne. N'eût-il pas été stupide à moi d'aller braver, ou plutôt défier de pareilles adversaires ? Et pourtant, vis-à-vis de Mme Doche, il y aurait eu certaine jouissance à me trouver si près de vous. Je n'en ai rien fait, parce que ce genre de bonheur n'est pas celui dont mon âme a besoin, et c'est parce que je vous aime de tout elle que je méprise une semblable victoire. Je suis bien

1. *La Marquise de Carabas*, créée la veille.

plus fière de votre ancien amour à moi, à moi seule, que de celui que j'arracherais à des rivales !

Jeudi matin.

Comme vous le voyez, mon ami, moi aussi j'ai causé avec vous avant de me mettre au lit, seulement beaucoup moins tard que vous n'êtes rentré, car je pense que c'est en rentrant que vous avez pris la plume. Trois heures du matin ! c'est gentil, et je conçois qu'ainsi, comme vous le dites, la vie est une drôle de chose. Convenez du moins que, si quelquefois elle vous ennuie, vous ne faites rien pour en diminuer les heures, car pour vous les jours sont sans fin. Moi, aussitôt ma fille rentrée, j'ai cherché le repos, et je dormais profondément sans doute tandis que vous *viviez si bien !*

Lorsque votre lettre est arrivée, j'étais dans l'eau et entre les mains de certaine dame qui prenait la peine de m'enlever certains cheveux dont la couleur ne prouve que trop, hélas ! combien depuis longtemps je ne suis plus innocente ; il ne m'a donc pas été possible de vous répondre de suite. D'ailleurs il était à peine dix heures, et vous dormiez sans doute ; voici midi, vos beaux yeux sont ouverts ; veuillez les promener sur cette lettre qui ne vous porte pas toutes mes pensées (il en est que *la raison* me dit de vous cacher). Je vous dirai seulement que je vous aime ; ce mot peut vous paraître banal, on vous l'a dit tant de fois ; n'importe je le répète, laissant à vo-

tre esprit et à votre mémoire le droit d'en apprécier la valeur.

Après Eugénie Doche, l'impitoyable Arthur courtisa sans mystère une jolie personne que le directeur du Palais-Royal venait d'engager à Marseille. Déjazet d'abord le vit sans colère :

Samedi, 7 mars 1844.

Convenez, mon cher Arthur, qu'il y a des coïncidences bien singulières dans ce pauvre monde. Depuis un mois, il ne s'est pas écoulé un seul jour sans qu'à mon réveil je me sois dit : « Je l'ai vu hier, je le verrai ce soir », et, de ces deux pensées joyeuses, une au moins fut toujours réelle. Mercredi, nous passons sept heures ensemble ; Mlle Duverger nous voit, se trouve mal, et, depuis, le bout de mon doigt n'a pas rencontré le vôtre, mes yeux un seul de vos regards !... Cependant nos rapports étaient bien innocents et, si c'est votre amour que l'on veut, certes je n'en volais rien. Pourquoi donc, *mon ami*, si vous l'avez rendu à un autre, m'ôtez-vous tout à moi qui demande si peu ? Voyons, parlez franchement : est-ce au prix de mon entière disgrâce que vous êtes heureux ? Dans ce cas je me retire et j'attendrai que vous ne le soyez plus. Hélas ! on l'est si peu dans la vie, et il y a si longtemps qu'il ne me reste que le souvenir du bonheur !

Puis, le mal croissant, elle y voulut porter remède avec d'autant plus d'énergie qu'engagée par les Variétés, elle allait forcément laisser le champ libre à

sa jeune rivale. Bertrand lui résista avec des mots cruels, si bien qu'après une scène brutale, en pleine rue, l'artiste se reprit définitivement.

Je n'ai plus ni haine ni rage—signifia-t-elle à Arthur—mais un mépris bien franc de tout ce que vous avez fait pour vous venger de nos dix années de roman. Vous venez d'en écrire le dernier chapitre, et je brûle le tout pour n'être pas tentée d'en relire même une page.

Elle le fit comme elle le disait. Plus avisé, Bertrand n'eut garde de livrer aux flammes les écrits d'une femme qu'il sentait devoir regretter maintes fois. D'ultérieures conquêtes dans ce monde théâtral qui seul l'intéressait purent effectivement satisfaire son orgueil, aucune ne lui donna des joies de cœur et d'esprit comparables à celles qu'il avait dues à Virginie.

Voici, par exemple, sur quel ton s'exprimait la passion qu'éprouva pour lui la plus illustre interprète de nos poètes tragiques :

Si mon Arthur dit vrai, s'il est un peu triste de ne pas venir embrasser sa petite femme ce soir, je l'engage fort à ne tenir aucun compte de ce qu'elle lui a dit ce matin et de venir à la rue Joubert tout de suite après le spectacle du théâtre de la Gaîté. Mlle Sarah (1) pourra l'accompagner, mais je dois lui dire qu'elle devra se munir d'un souper au cas que son estomac en réclame

1. Sarah Félix, sœur aînée de la tragédienne.

un, car ma maison manque de tout, excepté de bonheur.

Votre toute aimante petite femme,

RACHEL.

P.-S. — Si en ce moment vous jouez au lansquenet, sachez vous retirer en fonds. Mon frère m'a dépouillée, ma caisse est *à sec*.

Certes, pour l'homme aimé, des lignes aussi pratiques contrastaient fâcheusement avec les charmantes pages tracées par la maîtresse d'antan ; mais, quand tant de choses différenciaient les deux étoiles, comment leur style se fût-il ressemblé ?

Vingt ans avaient passé sur la querelle finale de Déjazet avec Arthur Bertrand quand une circonstance grave força la comédienne à recourir par lettre à son ancien ami. Son fils Eugène, directeur de théâtre, subit alors, de la part du cabotin Bache, une agression publique, qu'il crut devoir narrer comme suit, dans le *Figaro* du 31 juillet 1864 :

« A onze heures du soir, samedi dernier, en sortant des Variétés, je fus accosté par M. Bache, qui me dit : « Pardon, vous êtes bien M. Déjazet ? »

» M. Bache me connaît assez pour n'en pas douter.

» — Il y a six mois, vous m'avez mis à la porte de votre théâtre ?

» — Oui, comme on vous a mis à la porte de partout !

» — Et, il y a quatre mois, vous m'avez assez maltraité devant Madame votre mère...

» — C'est un peu tard pour vous en souvenir !...

» M. Bache reprit : « Je vous tirerai les oreilles !... »

» Je suis de ceux qui pensent qu'un soufflet promis est un soufflet donné, et le mot oreilles était à

peine prononcé que, saisissant Bache par la barbe, je lui dis : « On ne me tire pas les oreilles, à moi... c'est moi qui tire la barbe et corrige les gens de votre espèce. » Je passe sous silence les épithètes énergiques dont je l'ai salué, pendant qu'ainsi tenu par le menton je lui faisais faire quelques pas en arrière, en le poussant devant moi jusque sur les tables du Café Véron ; là je lui administrai plusieurs coups de canne pour lui apprendre surtout à respecter ma mère comme femme et comme artiste, attendu que de l'une et de l'autre il n'a eu que des preuves de bonté, et que l'on ne doit pas mordre la main qui vous a nourri. Mais quelles gens et quelles choses M. Bache respecte-t-il ?

» Nous fûmes séparés par un de mes amis, M. A. B.; les choses étaient finies, je le croyais du moins, lorsque, traîtreusement et sans que je m'y attendisse, Bache, qui était à une certaine distance de moi, s'élance et me donne un coup de pied dans le ventre. Malgré la grande douleur que je ressentais, je courus à Bache, qui cherchait à se dissimuler dans la foule, et je recommençai à lui administrer deux ou trois coups de canne bien sentis, en pleine poitrine. Honteux d'avoir été obligé de me commettre ainsi en public avec un tel homme, j'entrai au Café Véron avec quelques amis ; j'attendis en vain M. Bache une heure environ, comme je l'attends encore, d'où je conclus qu'il est battu et content... »

Ce claironnant récit inspira à Bache la résolution de soumettre son cas aux juges correctionnels. De sérieux ennuis pouvaient résulter de l'instance engagée; pour les conjurer, Déjazet fit appel à toutes les sympathies. L'A. B. témoin de la dispute n'était autre qu'Arthur Bertrand, habitué toujours des coulisses, et c'est lui qu'à la veille de l'audience la

mère inquiète sollicita dans l'intérêt du fils qu'elle aimait follement :

26 décembre 1864.

On m'a dit, Arthur, que vous aviez été heureux du désir que j'avais eu de vous voir gagner mon portrait ; s'il est vrai que vous m'en gardiez une sincère obligation, je viens vous mettre à même de vous acquitter envers moi. Si vous réussissez dans ce que je vous demande, si vous m'épargnez la plus cruelle douleur de ma vie, mon cœur vous en gardera une reconnaissance éternelle, et ne se souviendra plus, Arthur, que de vos dix-sept ans et de la rue des Pyramides.

Le procès de mon fils avec Bache me tourmente plus que je ne puis le dire ; si je suis malade en ce moment, je le dois à mes heures d'inquiétude, à mes nuits sans sommeil. Je fais des vœux pour que mon fils perde, parce qu'alors je n'aurais plus à redouter la vengeance de son ennemi, vengeance qui, dans le cas contraire, s'exercerait tôt ou tard. Mais une autre frayeur me poursuit. Bache a pris pour avocat un homme capable de tout pour gagner ses causes, fouillant dans la vie des familles, et s'emparant de tout ce qui peut nuire à son adversaire. Comprenez-vous si je dois craindre les paroles de cet homme, que mon fils a promis de souffleter si l'un de nous est insulté ? Voilà, Arthur, voilà ce que je vous supplie d'empêcher. Vous avez beaucoup de pouvoir sur l'esprit d'Eugène, il fera ce que vous lui direz de faire. Faites-lui comprendre qu'un avocat est un comédien chargé suivant les circonstances

de rôles plus ou moins sympathiques, et qu'il serait aussi injuste de l'en punir qu'il serait ridicule, au sortir d'un drame, d'attaquer ou de battre l'acteur qui vient de représenter un voleur ou un traître. Parlez ainsi, Arthur, quand même vous penseriez tout le contraire. Songez que deux existences sont dans vos mains, la mienne et celle de mon fils. Je mets la mienne avant, parce que, lors même qu'Eugène échapperait aux dangers d'un duel, j'aurais cessé de vivre avant de connaître ce résultat, car je me tuerais pour ne pas savoir que mon fils est mort !

Vous voyez, Arthur, combien votre mission est grave. Songez-y bien et remplissez-la sous l'influence du souvenir de votre mère qui vous aimait comme j'aime mon fils. C'est elle qui m'a soufflé la pensée de venir à vous ; aussi ai-je confiance en elle, en vous ! Que sa douce âme vienne se placer à vos côtés au jour voulu, elle protègera mon enfant et vous aidera à le sauver !

Touchante par son exagération même, cette lettre émut Bertrand qui répondit aussitôt :

Faites-moi la grâce, excellente mère que vous êtes, de laisser de côté toute inquiétude dans un procès qui n'a pas l'importance que vous supposez, et dont nous sortirons victorieux et propres de tous côtés, sans qu'un seul cheveu de la tête blonde que vous chérissez à si juste titre ait été atteint. Je vous réponds, sur ma vieille tête grisonnante et sur mon cœur qui n'a pas blanchi, que votre Eugène ne sera pas inquiété

une seconde. Il ne pouvait agir autrement qu'il n'a fait vis-à-vis de ce ridicule Bache, si honteux de ce procès qu'il a caché à ses camarades le jour de l'audience pour qu'ils ne pussent s'y rendre. M. Bache est en tout droit d'abord un lâche, puis un sot de se plaindre ; il a fui devant Eugène, qui lui tirait les oreilles, la tête si basse que cela vous eût fait pitié, à vous qui vous connaissez en honneur. Comment voulez-vous qu'un pareil drôle ose désormais élever la voix ? Cela est impossible et je vous garantis son silence.

Je resterai à Paris comme vous le désirez ; comment pouvez-vous douter de moi un moment ? Si vous partez, emportez avec vous l'assurance de mon dévouement à votre cher fils, dites-moi où vous serez et je vous écrirai.

Il tint parole en rédigeant, le jour d'après, ce compte-rendu des débats :

28 décembre 1864.

Chère Madame,

Hier, en sortant de la 6ᵉ chambre, je vous eusse écrit pour vous donner des nouvelles de l'affaire qui nous y avait appelés; mais, ayant eu l'occasion de rencontrer au Palais deux de vos amis intimes, j'ai pensé que leur premier soin serait d'aller vous rassurer, et je suis certain qu'ils l'ont fait.

Ce qui résultera de cette affaire sera, je pense, la condamnation du citoyen Bache aux frais, et, s'il a le droit d'en vouloir à quelqu'un, je vous réponds que ce quelqu'un-là n'a pour lui que

mépris. Tout en rendant hommage à la vérité, j'ai pu porter à M. Bache une botte de ma façon, et je puis l'assurer que je tiens également à sa disposition celles qui me chaussent. Contrairement à vos prévisions, l'avocat du susdit Bache, qui est rempli de talent malgré une subtilité dans l'esprit que j'estime peu, s'est plu à rendre hommage à celle que chacun admire comme l'une des gloires artistiques de notre cher pays, que chacun aime comme la meilleure des femmes, la plus tendre des mères.

Voilà Eugène non seulement hors de toute mauvaise position, mais plus ferme que jamais sur ses étriers, ce qui est dû à l'énergie de son caractère ; permettez-moi de l'en estimer davantage si c'est possible : c'est un homme complet, aussi brave que bon.

Recevez, chère Madame, l'hommage tendre et respectueux de mes sentiments les plus dévoués.

ARTHUR BERTRAND.

L'arrêt rendu le 4 janvier suivant démentit ces lignes optimistes, car il gratifia Bache de dommages-intérêts montant à cinq cents francs.

Nuls rapports d'amitié ne devaient, par la suite, exister entre nos personnages. Beau, galant, admiré jusqu'à son dernier jour, Arthur Bertrand mourut à Châteauroux le 6 mars 1871. A cette date, Déjazet, exilée avec ses enfants, commençait à Londres l'existence misérable qui fut son lot pendant plusieurs années. Tant de peines alors accablaient Virginie que, lorsqu'elle la connut, la fin paisible d'Arthur lui sembla plus enviable que triste...

Héritier de son frère cadet, Alexandre Bertrand le rejoignit sept ans plus tard. Furent dispersées alors les nombreuses pages où le grand cœur de Déjazet s'était jadis librement épanché. Acquéreur récent des meilleures d'entre elles, nous avons voulu, en les publiant, montrer une fois encore de quelle femme tendre, vibrante, exquise, était doublée l'inimitable artiste.

IMPRIMERIE RENNAISE. — L. CAILLOT ET FILS

www.ingramcontent.com/pod-product-compliance
Lightning Source LLC
Chambersburg PA
CBHW071545220526
45469CB00003B/928